世界名畫家全集

米羅 JOAN MIRO

何政廣◉主編

藝術家出版社

載詩載夢的畫家

米 羅
JOAN MIRO

何政廣◉主編

藝術家出版社

目　錄

前言

　　西班牙東部面臨地中海的加泰隆尼亞，是現代美術大師米羅的心靈原鄉。亮麗的太陽，澄明碧藍的天空，加泰隆尼亞地方獨特的自然與風土，成爲米羅藝術的原點。

　　米羅（Joan Miró 1893～1983）的名字，西班牙語讀音爲胡安・米羅，但是加泰隆尼亞語的發音卻是喬安・米羅。家鄉地方獨特的傳統文化，米羅一直引以爲傲。一九三七年米羅畫了幅反弗朗哥專政的大壁畫〈收割者〉在巴黎世界博覽會西班牙館展出，正好與畢卡索的〈格爾尼卡〉相呼應，米羅畫中的人物就是一位加泰隆尼亞的農夫，強悍有力的線條，表現出整個民族的反叛、痛苦和頑抗不屈的意志。

　　米羅從加泰隆尼亞地方的色彩，躍進超現實主義的國際藝術風格，成爲國際藝術大師，說明他沒有被本土的事物阻礙與限制，反而從本土藝術發展出清新自由，充滿歡愉的造型風格。他在一九二二年完成的油畫〈農場〉，被名作家海明威購藏，因爲海明威非常喜愛米羅在此畫中表現的特質。海明威指出：「無論你是身處西班牙，或是遠離西班牙，這幅畫完全蘊涵著兩地的情懷，再也沒有人能夠同時畫出這兩種相反的心境」。

　　一九九二年奧運在西班牙巴塞隆納舉行前夕，筆者曾到巴塞隆納靠近奧運會場山丘的米羅基金會美術館參觀，這座由塞爾特設計的美術館建築，新穎造型充分融入周圍深綠的景觀和自然與開放空間的效果，館中陳列的米羅作品得到極佳的襯托，令人賞心悅目。米羅的另一座美術館在西班牙的馬約卡島，那是他晚年居住的畫室改建成的紀念館。他的作品曾兩度在台北展覽，獲得許多觀眾的欣賞。

　　米羅是一位載詩載夢的畫家，他運用一種詩的方式來孕育作畫。一九四〇年代完成系列「星座」繪畫，是一種符號、顏色交織而成的耀眼萬花筒。他所創造的鮮明新穎的繪畫形式，與畢卡索所創的立體派繪畫，在藝術史上具有同樣巨大的影響力。米羅常說，他一天工作所花的心血和任何普通工人一樣。他那載詩載夢的作品，來自與農夫一般平實的耕耘，他那不平凡的創作，孕育自平凡的人生。

寫於藝術家雜誌社

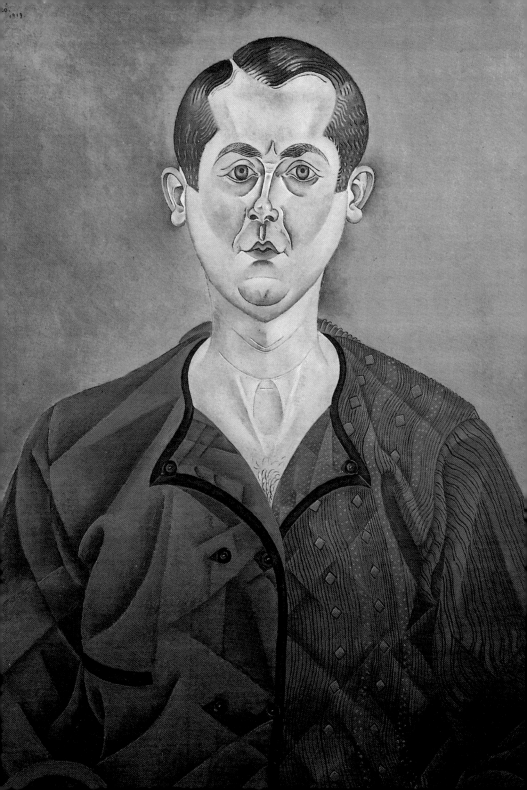

生命形態的隱喻：
載詩載夢的畫家
米羅評傳

典型的現代藝術——豐碩與完美

　　現代藝術的主要特色之一，無疑是藉各種（且常彼此牴觸）的方法，試圖使已被傳統弄得含糊不明，甚至陷於窒息危機的創作行為，得以深入與澄清。從這個觀點看來，米羅的作品是典型的現代藝術，大膽不羈中流露著自由、豐碩與完美，使他成為當代最偉大的畫家之一。而他的成熟期（也是最為人知）作品中那強烈動人的單純，以及色彩中澎湃的生命力和形體、象徵表現的巧妙，已造就了一頁傳奇——一個成年人竟奇蹟似的，完好保存著孩子才有的新鮮敏銳。這個淺薄的看法，只是根據他創作生涯中的一段時期而言，忽略了在此之前三十年來的掙扎與勝利。在那撒著困厄與成功、焦灼的自我質詢與遲疑的宣稱信念的漫漫夜路上，執著地踏出蹣跚跋涉的旅程。就因為受歡迎，米羅的藝術遭到相當的誤解，這或許得歸咎於他輕易就能將自己的意圖自然而清晰地表達出來；又同時掙脫古典觀念和西方傳統的束縛，他輕易得令人困惑，令人懊惱。

自畫像　1919年
油畫　73×60cm
巴黎畢卡索美術館
藏　（見前頁圖）

10

　　要爲米羅平反，就得一步步追溯他成長的各個階段，它們不僅是一個精采視覺旅程留下的一幅幅靜態照片，更是一種新的語言所繁衍生長的各個層面；而這種新的語言，我們唯有借助歷史分析，才能充分了解與欣賞。它的新鮮自不用說，且同時也是最自然的語言，因爲它從未失落與大自然本身的呼應。姑且不論他對外在世界是睜大了眼看還是視而不見，他的每一根線條、每一個筆觸，無不挑起大自然深邃的

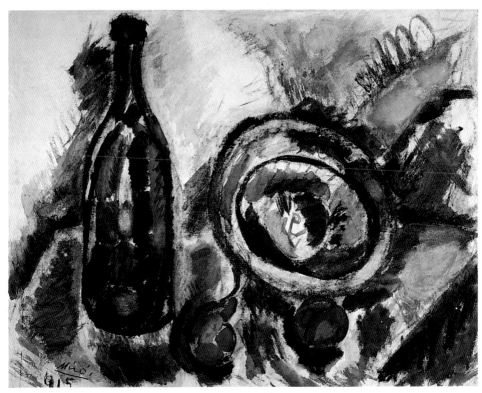

水果與瓶子　1915年　油畫畫布　48×63cm　法國麥克特基金會藏

和弦，無不自大地本身汲取表達的力量。米羅的新發現，並非來自知性的推理，或對既存的其他價值觀的探討。理念與矛盾只是一種酵素，激發並加速了一個依據自然形象創造的宇宙的萌芽和繁盛。那與米羅親若血肉，以致他不再需要摹寫表面細節，就能傳達它的韻律、它的領域，它的精神的大自然，就是他成長並大半生都居住於斯的家鄉——加泰隆尼亞（Cataluna）。

精神的大自然──家鄉與童年

　　一八九三年四月二十日生於西班牙巴塞隆納一個工匠家庭的米羅，對家鄉活潑輕快的語言和傳統，始終有著強烈的

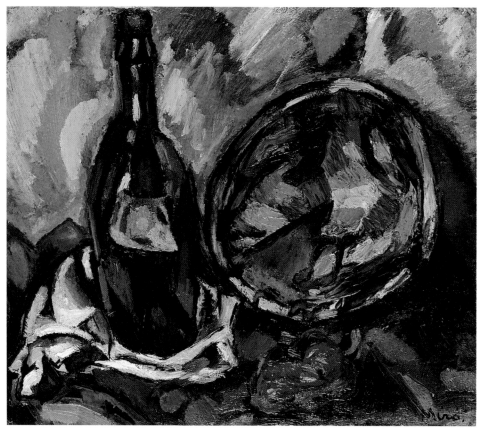

胡椒與瓶子　1915年　油畫紙上作品　48.3×55.9cm　美國哈佛大學佛格美術館藏

依戀。加泰隆尼亞的民間藝術，一如巴塞隆納的美術館中美妙的羅馬式壁畫，或高第的幻想建築，塑造了他對事物的感性；同時，塔拉奇那和馬喬卡的景致在他眼中，有著取之不盡、用之不竭的能量、意象、感情、韻律和光影。在他小時候，他常帶著速寫簿漫遊巴塞隆納的街道和康努德拉山區的每個角落，而這些最早期的速寫全無孩子的幻想成分，反倒嚴謹地刻畫現實。米羅不顧父親反對進入美術學校後，堅毅執著且自認個性不與人同流，並對此充滿信心，這些特質，使他克服了對學院教育的厭惡。從一九一五年起，他投身繪

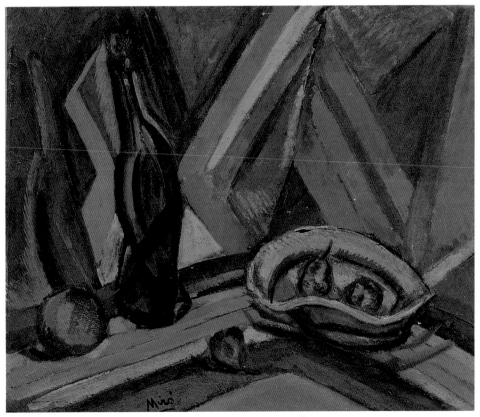

靜物　1916年　油畫畫布　57×68cm　法國麥克特基金會藏

畫，從此再也無法改變。他出入城裡的每一個藝術圈、文化
圈，悉心鑽研每一個大舉改革法國繪畫的運動：印象派、野
獸派、立體派、以及最後畢卡比亞一九一七年震驚巴塞隆納
的新藝術──達達主義。米羅於是開始了一系列風景、肖像
和靜物畫，爲他一九一八年在達瑪畫廊舉行的首次個展作準
備。

　　在這時期，塞尚、梵谷和馬諦斯的影響，合力滋養著米
羅心中深藏的家鄉因子，造就了一種地中海式的野獸主義
──色彩自由奔放，但卻因太激烈而顯得粗拙。米羅作畫的

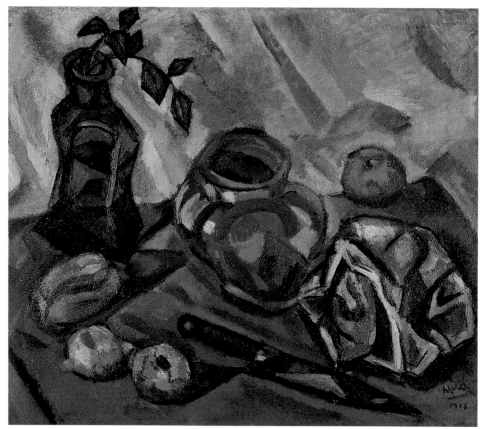

有刀的靜物　1916年　油畫　59×68cm　法國麥克特基金會藏

筆觸強勁有力，循著一種突兀不安的節奏起落，駕馭它的，與其說是構圖需要，毋寧說是內在的衝動。外在現實已深受這內在暴君式的主觀力量所威脅，扭曲的形象、畫者在自己與題材間製造的距離，都化作近似德洛涅和康丁斯基的色彩旋律，而米羅當時並不知道他們。雖然如此，但他所呈現的風格仍使作品顯得協調統一，並有力地強調形體的張力，〈蘇拉納村落的教堂〉（一九一七）就是個例子。米羅這時畫的，是他過去就曾畫過的風景：他所認識的山嶺、村落、海濱和橄欖樹。他的靜物畫較受立體派的影響，但對他來說，

圖見21頁

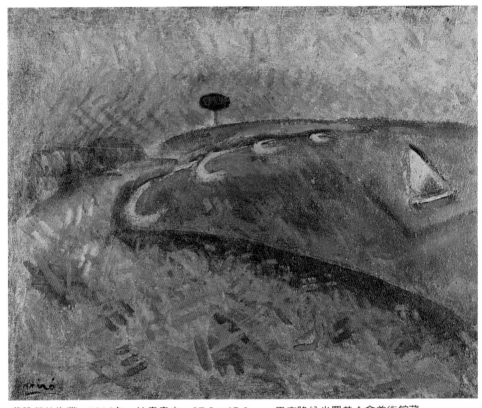

蒙脫勞的海灘　1916年　油畫畫布　37.3×45.6cm　巴塞隆納米羅基金會美術館藏

立體派從不是個具有決定性的藝術運動，它只是提供一種訓練，使他能儘量濃縮形象，打破古典的透視畫法，駕馭豐盈斑斕的色彩。這些畫好比戰場，在上面，激烈的抒情主義和使每件事物都保有自身的表徵新鮮感的欲望，難解難分地苦戰著。他的寫生作品（例如〈站立的裸女〉一九一八）和一系圖見27頁列精采的男子肖像中，在自己和模特兒之間建立起濃烈的感性關係，技巧方面的問題因而不再重要了。這點，得歸功於那些由臉和軀體所表現的野性力量，每一個揮落的線條所造成強烈的、幾乎令人受不了的身歷其境之感，以及一份強調對象的主要特色的直接效果。從這時起，米羅的個性越來越

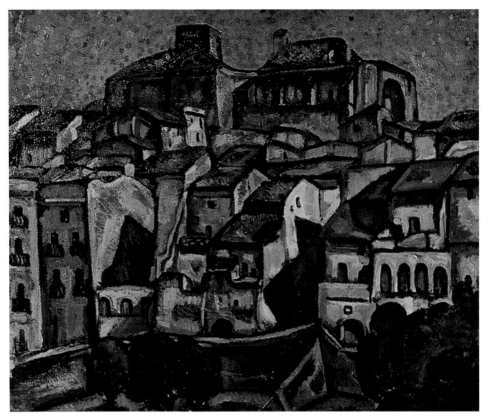

蒙脫勞的風景　1916年　油畫畫布　60×69cm　巴塞隆納米羅基金會美術館藏

強烈，不可動搖，融合各家，形成完全屬於他個人的獨特風格。

現實・幻想・超現實──風格的超越

　　一九一八年個展後，米羅極富表現力的激烈風格起了變化，代之而起的，是一派悠緩沈思，非常繁褥，嚴謹地刻畫物象，精細地琢磨細節。一九二二年在巴黎完成的〈農場〉，圖見37頁就是這種風格的傑作；畫中對鄉間常見的景物表現出一種懇切的、近乎東方式的尊敬，每一個細節都受到仔細的描繪和精心的安置，以致整幅畫圓融和諧為一體，順暢地流露著其

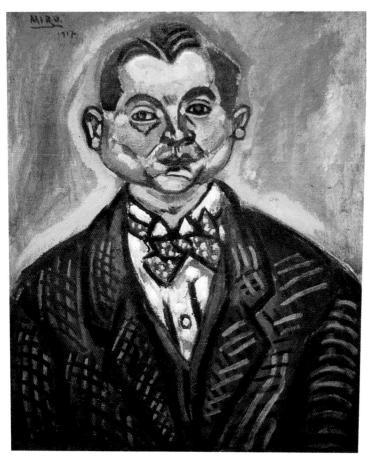

自畫像　1917年
油畫畫布
61×50cm
紐約私人藏

中蘊含的每一個元素，卓然而獨立，卻又與整體密不可分。米羅點將似的一一列出他所擁有的一切——他家鄉的整個文化傳統，精確地捕捉了它們的外在形象，閃爍於地中海清澈的陽光中。他只需要吸收這現實世界，發掘它轉化爲幻想的方式，就能使現實向超現實俯首讓步。他以詩的寫實和造型藝術的強烈，繪出廣受讚賞的〈自畫像〉和〈西班牙舞者肖像〉圖見9頁　圖見38頁（畢卡索收購了這兩幅畫），及一系列因強烈的寫實表現與形式化、裝飾性的立體主義在畫面上相持不下，而頗具震撼力的靜物畫（例如〈馬、書與紅花〉）。這些，都顯示畫者一圖見35頁心想保留物象的外觀，儘管那浮面萬象無視於他的努力，仍

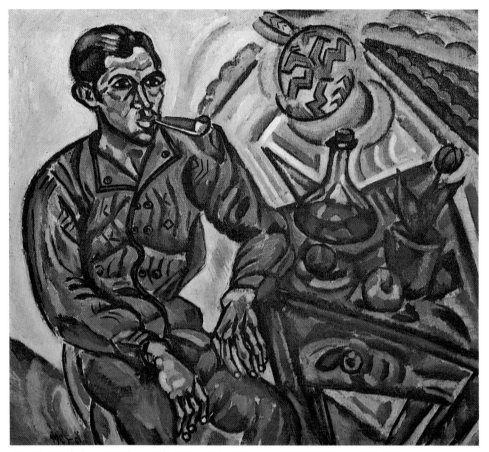

聿比華拉的畫像　1917年　油畫畫布　104×113cm　德國埃森福克旺美術館藏

將繼續褪色。警覺到自己的藝術又將面臨劇變，米羅的反應是進一步加強物體外在的特色，就是其不透光性和量感，但這使他智窮才竭，不久就放棄了。在〈穀穗靜物〉和〈農婦〉

圖見42頁　圖見40頁

（一九二二～一九二三）中，二度空間被同時強調成形象的全盤簡化，那些形象好像即將迸裂，變成一個個的象徵。

　　很多事加速了米羅的成長：一九一九年首度遊訪巴黎並與畢卡索見面、阿波里奈爾和賈柯布的現代詩、達達主義，以及一九二○年移居巴黎並一批畫家和詩人交往，如雷維特

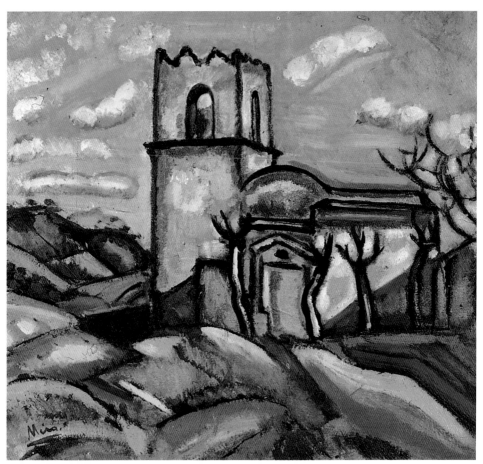

候荷達的聖瓊安小教堂　1917年　油畫紙板　52×57cm　巴塞隆納米羅基金會美術館藏

賈柯布、扎拉、馬松，他們使世界展現出新的形象，隱隱透出新的騷動，甚至可說是一種全然的反動。他在獨角獸畫廊舉行展覽，目錄請雷納作序，展覽並不成功，但卻使他看清什麼該摒棄，什麼該探討。

畫家與詩人的交往──米羅的成長

　　米羅的客觀表現在創作上引起的危機，與第一次世界大戰後，價值觀的改變所引起影響遍及思想界各個角落的危機

蘇拉納村落的教堂　1917年　油畫畫布　46×55cm　私人收藏

不謀而合。將這種改變表現得最極端的，是達達主義，稍後
又有超現實主義。米羅從一九二四年起就加入超現實派，賈
柯布將他介紹給馬松時，他正住在附近布洛美街的一個工作
室裡。布洛美街是年輕畫家和詩人常聚會的地方，而他們和
阿拉貢及艾洛德，就是普魯東所激發的超現實運動的核心。
在這期間普魯東寫道：「我們可以說我們現在正處於絕對真
空狀態，再沒有任何描繪對象能激發我們的靈感。取自外界
的傳統描繪對象不再存在，也不能再存在；但繼之而起的取
自內心世界的描繪對象，卻還沒有發掘出來。」這羣詩人和
畫家——包括米羅——以嚴格、熱烈、毫不寬容的態度，獻

普拉杜斯村　1917年　油畫畫布　65×72.6cm　紐約古今漢美術館藏

身內心世界的發掘。其中米羅最少發表言論，但天生的繪畫直覺卻最爲強烈。他精確而絕對自信地展開一項融合詩與造型藝術的實驗，使他邁向各種可能的極限，直入想像世界的核心；唯任想像力馳騁無羈，人似乎才能重拾失落的原始魔力，才能探討潛藏深處的無意識世界、事物真義和虛幻夢境。

大地景物投影內心世界──詩般的轉化

但米羅個人在創作上的劇變，並非來自他所認同的團體

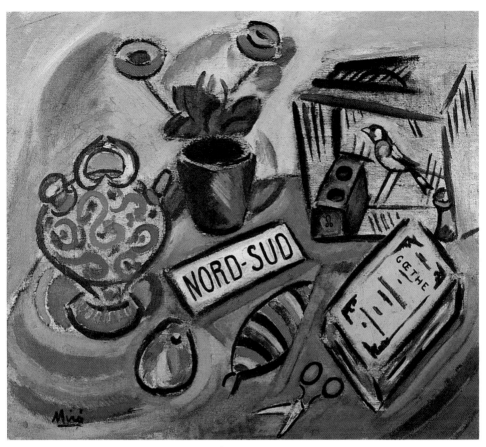

北南　1917年　油畫畫布　62×70cm　法國麥克特基金會藏

及所宣揚的技巧和公式化原則。既存於這個世界，又根植於它的傳統，米羅很自然地回到他的蒙脫勞村莊，將他所熟稔的大地景物，投影於自己的內心世界，以心靈之光改變及轉化外在現實，使它掙脫浮面表象的桎梏，流露出深藏的真髓。甚至在米羅最早期的作品〈耕地〉和〈加泰隆尼亞的農夫頭像〉中，這種詩般的轉化就已見端倪。潛意識的力量簡化、扭曲了物象，卻顯露出涵蘊其中的幽默和清新，並同時揭示一種新的自由和象徵意義。畫者畫的，不是肉眼所見不真實的表象。他任意識消滅，將自我融入意象，最後衝破滯

圖見41頁

圖見46頁

牆，一條街　1917年　油畫　49×59cm

礙，湧現於意識（畫面）表層的，是摻雜了欲望、揉合了夢幻色彩的下意識的變形意象。事事物物都新奇、都美妙的孩提感受，重現於他全然單純、天真的表達態度（如〈小丑的狂歡〉一九二四～一九二五年）。米羅曾寫道，他尋求的，不是逃出現實世界；而是逃入大自然的絕對世界的途徑。顯然，他訴諸他最強烈的感性傳統，來改造自己的繪畫。

圖見 48 頁

生命的形迹與呢喃──隱喻的記號

　　大地激發的靈感與創作密不可分，米羅對此的執著，很快就使他打破物象的表徵，探索的領域更大爲深入。一九二

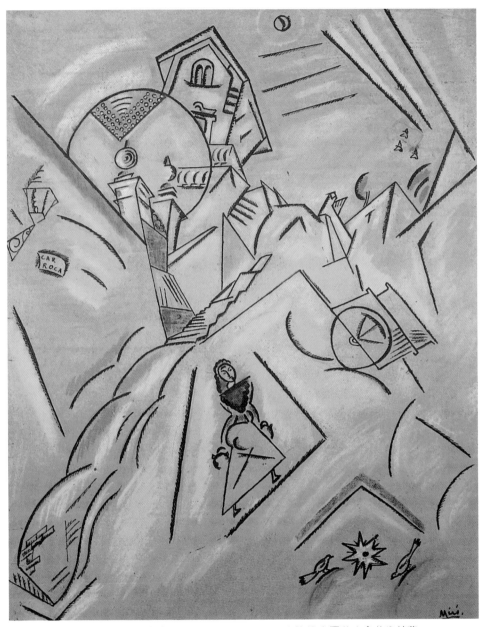

組成　1917年　粉彩、墨水畫畫紙　55.6×44.3cm　巴塞隆納米羅基金會美術館藏

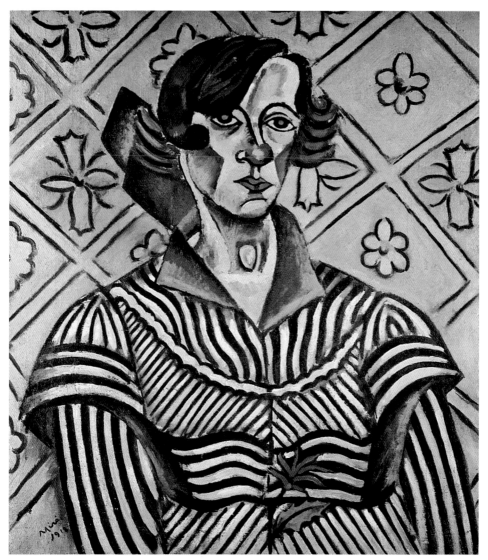

華尼達·歐布勒德的肖像　1917年　油畫畫布　美國芝加哥藝術協會藏

五年，他摒棄已用了兩年的「表意」繪畫語言，採用一套更
深奧、現實表象少到極點的新語彙。他參與超現實派的活動
和展覽，而他在皮耶畫廊的個展震驚了世界，引發了公憤。
他完全贊同普魯東所設定的目標與方式，但他的個人實驗攫
獲了他整個心靈，沒有任何東西能真正使他分心旁騖。三年

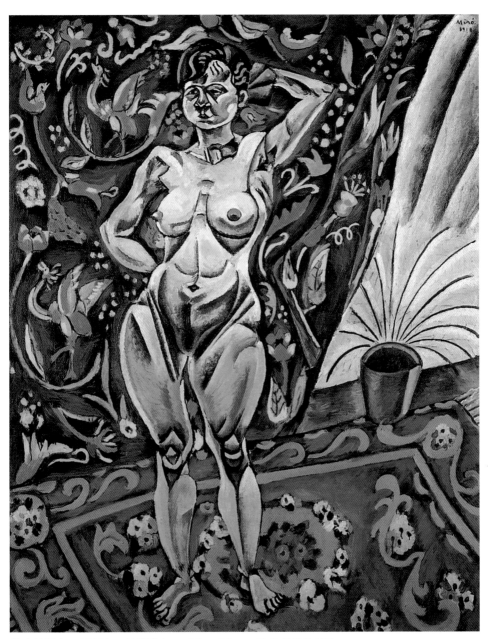

站立的裸女　1918年　油畫畫布　152×122cm　聖路易美術館藏

打麥　1918年　油畫畫布　45×56cm　法國麥克特基金會藏

間，他在近乎迷亂的心智狀態時所繪的大量寫夢作品，無疑
和他詩人朋友們從事的自發性抒寫和訴說夢境有關。但米羅
又有所不同，他的畫潛伏著天然力量，激發他的創作，牽引
他的手，顯示著他對技巧、對繪畫的真實性充滿信心。他率
性而爲的自發性表現並不影響他下筆的準確或天生對材料、
色彩、空間的感受。這一系列單色連作，特色在於統馭全局
的背景，上面由色點和色線（通常白色）構成的隱喻圖象，
依稀是不可見的生命留下的形迹與呢喃（如〈繪畫〉，一九二
五）；姿態的自由狂放，好像將人類最根本、最迫切的衝
動，在經常充滿了肉慾和痛苦的夢幻世界中解放出來。從幾

有棕櫚樹的房子　1918年　油畫畫布

乎不著形迹的色點，從直覺自發、淡漠卻自信的線條中，悠
悠浮現出形狀、符號和物象。出現的人形，似乎全無實質的
肌肉，飄浮游走於液態的元素中；而這種流動飄忽，不就正
是幻覺的本質？他們常戴著幽默的面具，或隱身於詩的狂亂
世界的背後──這是藝術家曾經嘗試過最前衛的探討之一。
就這點而言，米羅儼然是二十年後出現在歐洲、美國的抒情
抽象和非形象繪畫的先驅。而將身體、雙手整個置於最不可
捉摸的內在行動的統馭之下，米羅更是第一人，是他發現了

小女孩的肖像　1918年　油畫畫布　33×28cm　巴塞隆納米羅基金會美術館藏

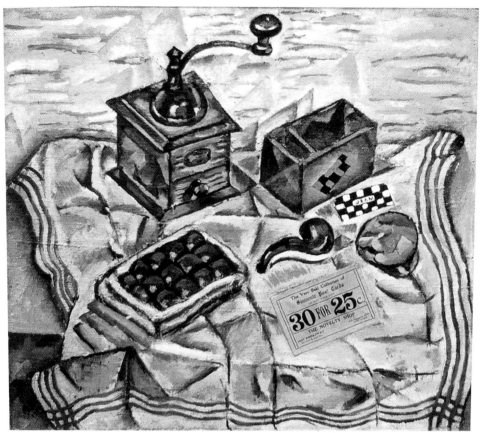

有咖啡研磨機的靜物　1918年　油畫畫布　62.5×70.5cm　巴黎麥克特畫廊藏

自發性繪畫獨特非凡的力量、物質中的抒情成分和表達最深層感受的方法。

交替變換的模式──超現實風格

　　這些在巴黎受到超現實主義鼓動所產生的作品，或可歸之於「夜」的風格，而當此同時，米羅在故鄉西班牙長期居留中創作的夢幻繪畫，則有「日」的氣象。他在一九二六和一九二七年所作的風景，是對純粹抒寫夢境的反動，這種交替變換的模式，在他的創作歷程上屢見不鮮。斷然將這時期

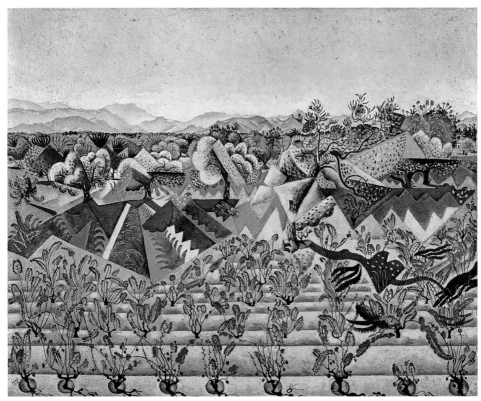

葡萄與橄欖園，蒙脫勞風景　1919年　油畫畫布　71×89.5cm　芝加哥私人藏

繪畫一分為二的，是回歸自然的先鋒——〈投石擲鳥的人〉圖見60頁
（一九二六）；畫中，大自然分割同時又結合著天與地、真
實的與想像的，一切盡在人類與想像動物的尖銳對峙中。畫
家的筆觸更有力，形象獨立分明，鮮亮的色彩因對比更見強
烈，洋溢著生命的悸動。

　　一九二七年，米羅從塞納河左岸遷居蒙馬特，搬到馬格
里特、阿爾普和馬克斯・艾倫斯特所住的杜拉克街。米羅一
九二六年曾與艾倫斯特為俄國芭蕾舞劇「羅密歐與茱麗葉」
的舞台布置攜手合作過。一九二八年他到荷蘭旅行，十七世
紀擅長抒發個人情感的大師作品令他醉心不已，因而激發了

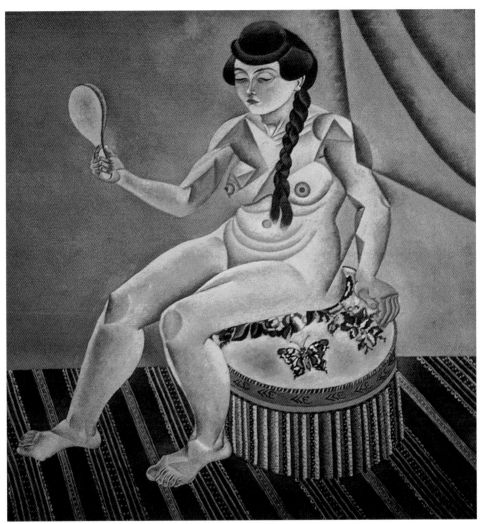

拿著鏡子的裸女　1919年　油畫畫布　112×102cm　德國杜塞道夫美術館藏

圖見70、71頁他著名的「荷蘭室內」連作和〈馬鈴薯〉（一九二八）。他雖
從傳統繪畫入手，但畫面上每件東西都經過神奇的變形處
理，好像被翻譯成他自己的語言，隸屬於他個人的宇宙天
地。這奇妙的「再創造」過程，令人想起〈小丑的狂歡〉中精
細的構圖，細節無數，色彩繽紛卻和諧有致，迴盪著無與倫
比的生命力譜出的韻律和節奏。一九二九年，米羅以拉斐爾

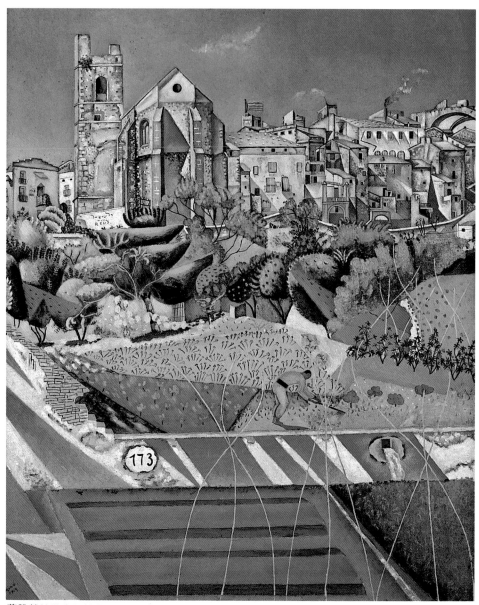

蒙脫勞的教堂與村落　1919年　油畫畫布　73×60cm　私人收藏

馬、書與紅花　1920年　油畫畫布　82.5×75cm　美國賓州私人藏（右頁圖）

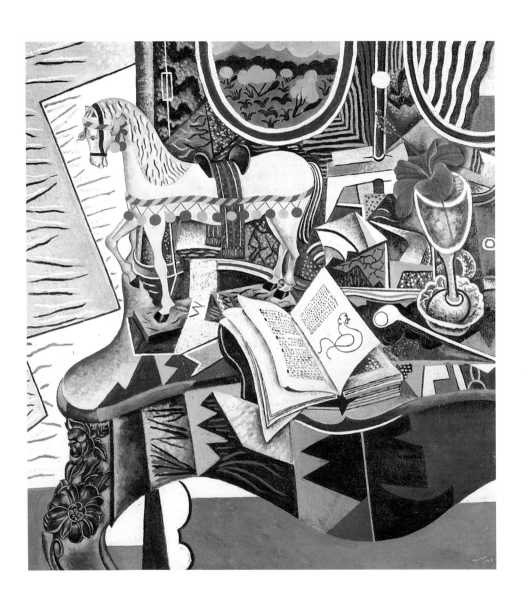

和康斯坦堡的仕女像爲出發點，開始他的「想像肖像畫」
圖見 75 頁（〈一七五〇年代的米爾茲夫人肖像〉、〈一八二〇年代的仕
女〉），雖仍以多重速寫爲創作準備，但心態比較嚴謹而理
性了，顯然新的思想已在滋生。

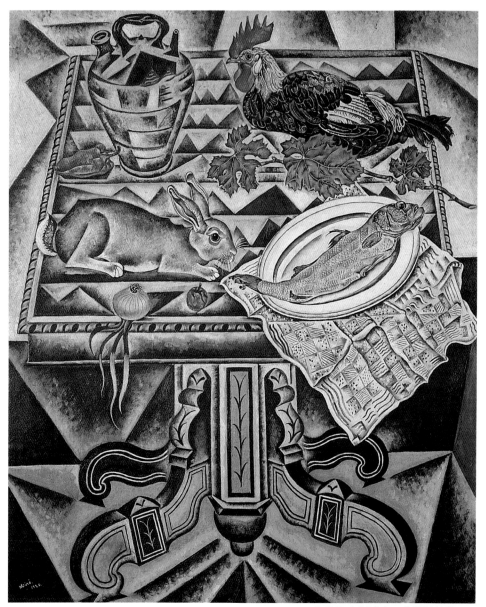

桌上（有兔子的靜物） 1920年 油畫畫布 130×110cm 蘇黎世古斯塔夫・蘇斯特格藏
農場 1921年～1922年 油畫畫布 132×147cm 華盛頓國立美術館藏 （右頁圖）

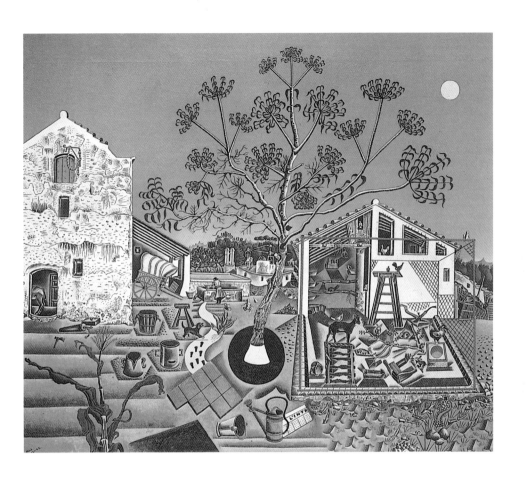

原創性的生物藝術──想像的獨創

　　他筆下的人，儘管仍遵循著有機體變化的法則，而無憑空臆造之譏，但其意象卻是從單純的胚形蹦出，能夠生長，能有獨特的個人風格，還有無限變形的可能。這高度原創性的「生物藝術主義」主宰米羅的創作整整十年之久，留下無數想像的雜種動物。牠們在嬉戲、笑鬧或殘酷的氣氛裡，或羣起而舞，或成雙結隊，或互不相讓，彼此殺伐。而色彩無論在細節或大塊對比色面的處理上，都繼續扮演著加強衝擊力的角色。米羅用色卓越，配置精準，節奏單純有力。他雖

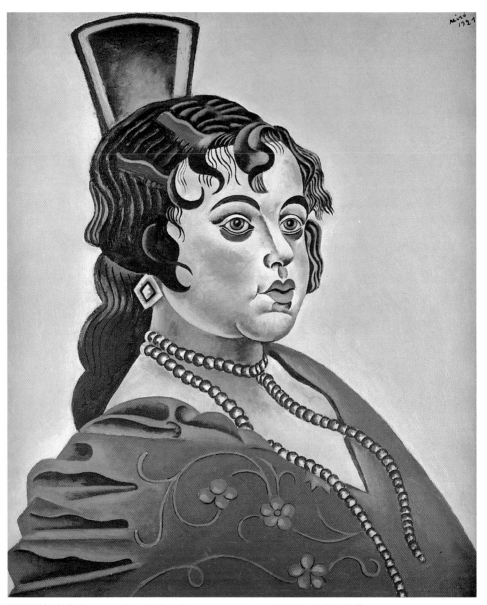

西班牙舞者肖像　1921年　油畫畫布　66×56cm　巴黎畢卡索美術館藏

花與蝴蝶
1922～1923年
油畫　81×65cm

也欣賞某些抽象畫家如康丁斯基和蒙德利安，但對他個人來說，他認爲非具象繪畫縱恣無據又劃地自限，故拒斥其根本信念。然而，康、蒙等人的嚴格審慎和晚近盤踞他心靈的新思緒很相近；他不正是較爲嚴謹地安排構圖，約束自己的狂思幻想，壓抑暫時已告空竭的自由自發性想像？一九三二年一系列繪於木頭上的小品，尤其是一九三三年的大型油畫

圖見 80-82 頁

圖見 88 頁

（如〈繪畫〉）和一九三四年爲掛氈畫作的幾幅速寫（如〈蝸牛、女人、花與星〉），都反映著他致力造型的新嘗試。米羅一九三三年作品流露的精湛技藝和廣闊視野，給人一種滿

農婦　1922～1923年　油畫畫布　81×65cm　楓丹白露麥荷塞勒・杜香柏夫人藏

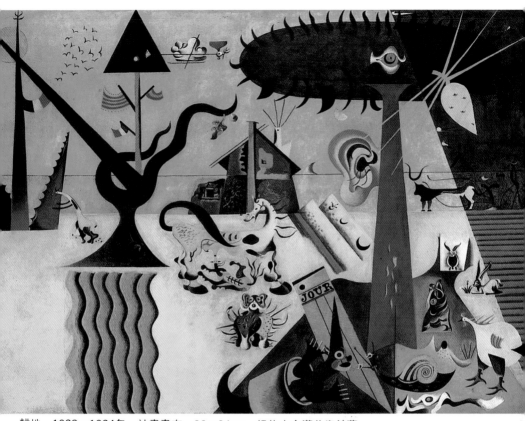

耕地　1923～1924年　油畫畫布　66×94cm　紐約古今漢美術館藏

足感——他竟能在束縛壓迫中展現如許的大膽與自由。然而，米羅為這次綻放的花朵付出極大的代價，他推翻自己已駕輕就熟的一切，宣稱要「謀殺繪畫」，經歷了創作歷程上一個重大危機。一九三〇年間好幾個月，他嘗試打破自己的線條，窒息自己的色彩，好像再度跟著達達主義走。他摒棄慣用的材料，採用拼貼，用垃圾箱或海濱撿來的東西，將木塊、木條嚴謹地架構起來，製作「現成物藝術」。由此他奠定一種更廣闊的風格，形之於外的，是更純的繪畫技巧、充滿生命力的拼貼畫，及一九三二年為芭蕾舞劇「孩子的歡笑」所作的舞台裝飾和服裝模型。

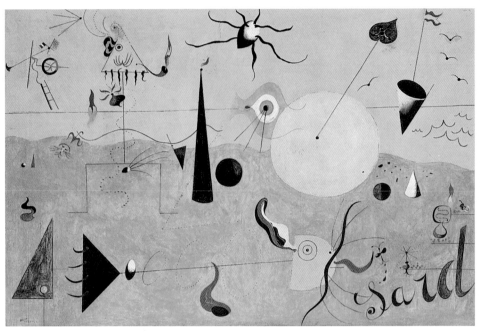

加泰隆尼亞風景（獵人） 1923～1924年 油畫畫布 65×100cm 紐約現代美術館藏

酒瓶　1924年　油畫畫布　73×65cm　巴塞隆納米羅基金會美術館藏
穀穗靜物　1922年　油畫畫布　37.8×46cm　紐約現代美術館藏（左頁下圖）

我金髮美女的微笑　1924年　油畫　88×115cm　巴黎私人藏

預言式的創作——野蠻繪畫

　　米羅這蘊含著活力動勢的平衡狀態，在一九二四到一九三八年表現主義一發不可收拾之際，差點就功虧一簣。這期間的作品他自己稱作「野蠻繪畫」，籠罩著痛苦、殘酷、反進化的陰影，是預言式的創作，企圖破除就要在西班牙爆發，稍後竟蔓延至全世界的人類悲劇。米羅的私生活中，沒有絲毫線索能解釋這突然出現的痛苦和恐怖。在一系列亂人心神的怪獸粉彩畫（如〈女人〉一九三四）之後，米羅似乎想圖見86頁將他對周遭惡勢力所發動的犀利攻擊物質化，而選用了厚紙板、銅或纖維板等硬質材料。在他筆下，怪獸出現在令人透

風　1924年　水彩、炭筆畫畫紙
60×46.4cm　私人收藏

無題　1924年　水彩畫米色紙
60×46cm　私人收藏

不過氣來的痙攣大地上（〈兩個人〉一九三五）。人慾深處湧起狂飆，詭異地扭曲了加泰隆尼亞的農夫和女體、農莊的動物、熟稔的樹；美妙變成恐怖最瘋狂的幻想，抒情化作野蠻荒殘的咒語。米羅精細地繪出這慘遭劇變的世界，狂亂不失精準。自然仍在，但承受著烈火和火山的踐躪。一個類似的內在劇變，激烈扭曲了人，但依循的，仍是連貫一氣的有機變化模式。

到一九三六年時，瘋狂的不再只是所畫的物體，而是繪畫的過程本身。在「纖維板上的畫」裡，米羅投出粗拙的象徵和冒著氣泡的沸騰物質，作畫的速度不再容許殘酷的動物和翻騰的景致歷歷成形；觀眾被帶入尚未成形的火山內部，來到開天闢地前的世界，那裡壓迫窒悶，只有藉激烈的動作和灼人的吶喊才能解脫。一九三七年，內戰將米羅逐出西班

加泰隆尼亞的農夫頭像
1924年　油畫
146×114.2cm
華盛頓國立美術館藏

牙，他返回巴黎，心情惡劣，幾乎完全無法工作；他再度轉
向現實世界求助，好像又變成學生似的畫起人體。這時期的
百餘幅繪畫，可歸於他創作以來最美的作品之屬；外在與內
在的真，伴隨著一份癡狂，引導他的手，達到最肯定、最具
表現力的精確境界。在花五個月才完成的〈有舊鞋的靜物〉 圖見 95 頁
（一九三七）中，強烈的感性內涵，將最平凡的靜物變成虛
幻的風景和沛然湧現的抒情意象。一九三七年的國際大展，
米羅協助畢卡索和柯爾達布置西班牙區。他在離〈格爾尼

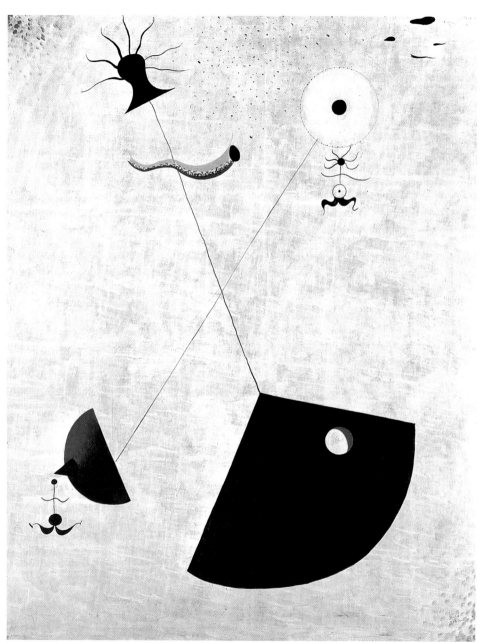

母性　1924年　油畫畫布　91×74cm　倫敦羅蘭潘洛塞博士藏

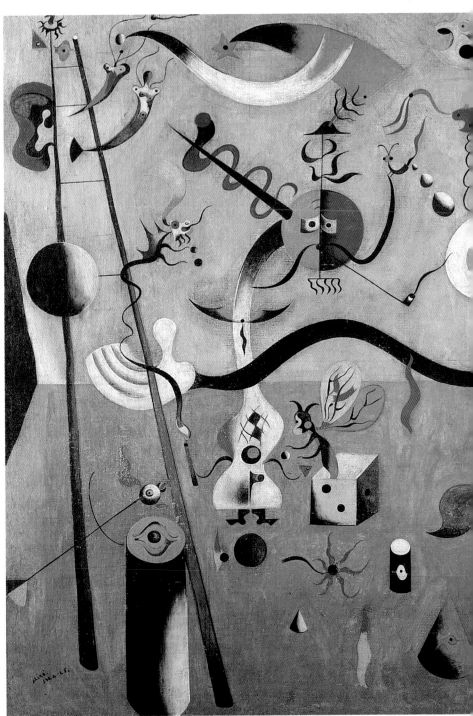

小丑的狂歡　1924～1925年　油畫畫布　66×93cm　紐約水牛城奧布萊特・諾克士美術館藏

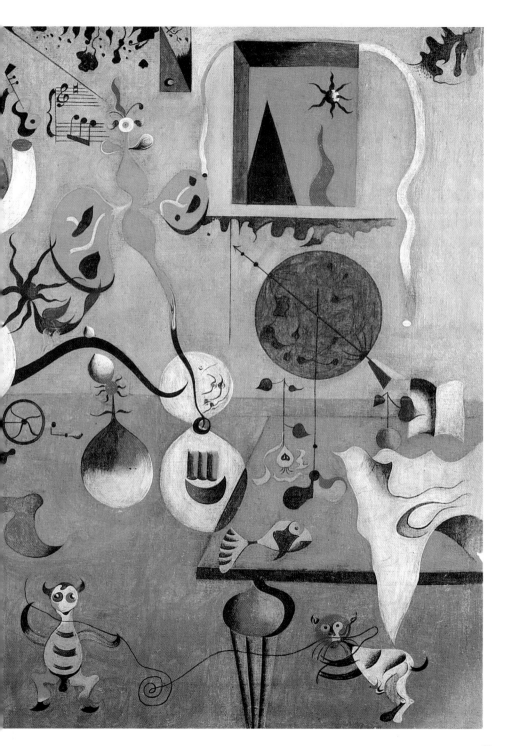

49

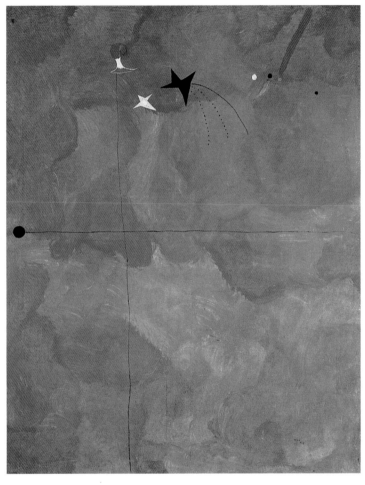

加泰隆尼亞的農夫頭像
1925年　油畫
145×114cm
斯德歌爾摩現代美術館藏

卡〉不遠處，放了一幅後來不幸丟失的大壁畫〈收割者〉，在畫中，熟悉的加泰隆尼亞農夫頭又出現了，襯著狂暴的天空，顯得巨大而沈重，強悍有力的線條，表現出整個民族的反叛、痛苦和頑抗不屈的意志。

尋求精緻的表達──回歸造型

　　米羅穩健地一步一步擺脫了這段野蠻期的痛苦扭曲的圖象、曖昧模稜的陰影和痙攣悸動的光。他的一九三八和一九

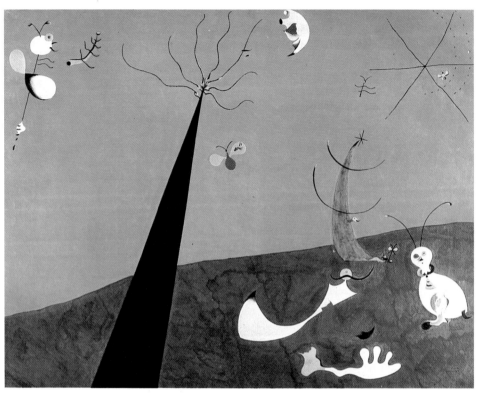

昆蟲的對話　1924～1925年　油畫畫布　65×92cm　巴黎私人藏

三九年的作品，顯示他再度回歸造型，在開敞暢放的空間中，尋求一種精緻的表達方式。戲劇化形象殘存的形迹，在權威高張的造型與純淨色彩前俯首，好像被減縮造型的過程和風格的形成馴服了。益趨簡化的筆觸和精準的平塗色彩，都預示畫者即將使象徵從束縛中解脫出來。與此淨化同時出現的是整個畫面表層的塑造，以畫表示本身造就作品的統一。爲此米羅一九三九年在諾曼第海岸的一個小村瓦侖吉威爾，起用寬幅的粗麻布，畫出一系列美妙的作品（如〈救生軟梯〉）。嚴謹的構圖依稀有樂譜的影子，解脫形象與符號，使他們在極度流動的空間中自由呼吸。同時，星辰一顆

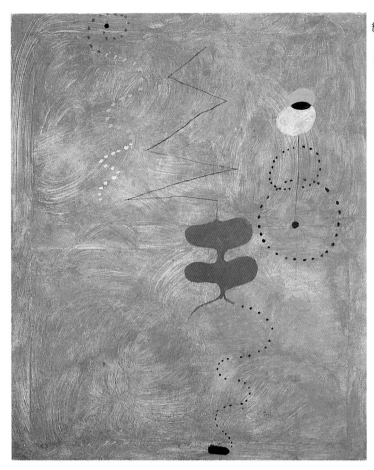

繪畫　1925年　油畫
99×81cm
蘇黎世市立美術館藏

顆的出現了。太陽、月亮、星星⋯⋯米羅從此不斷運用，挑
起節奏，引動空間，直到整個宇宙的和唱聲中，天與地平衡
圓融。然後，他決定遷居瓦侖吉威爾──一個坐落於白巖之
巔俯瞰大海的綠色庇護所，此地後因另一位大藝術家喬治・
勃拉克的彩筆而知名於世。於是一九三九年起，他開始了一
系列膠彩小品，也是他畢生的顛峯之作──〈星座（拂曉初
醒）〉。大戰爆發，法國挫敗，米羅和家人驚險逃回西班
牙，但這系列連作並未因此中斷，而於一九四一年在包瑪和
蒙脫勞完成。沒有任何事物能使他從這件精細的工作分心旁

圖見114頁

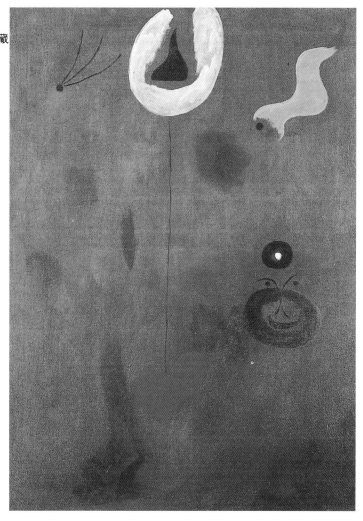

繪畫　1925年　油畫
118×92cm　私人收藏

鷔，所有的精力，所有的思想盡投注於斯。在這些膠彩畫
中，他將繪畫語言的元素和表達提昇到那樣完美的境界，甚
至改變了自我表達的真精神。形象雖如往昔，但構成它們的
線條和色彩呼應強烈，各形象因此不再疏離而予人威脅感；
它們好似陷身一網星辰、爍光和珠寶，先前的侵略性消失無
蹤。這些將繪畫語言結晶、將野獸變爲純粹象徵的新作，意

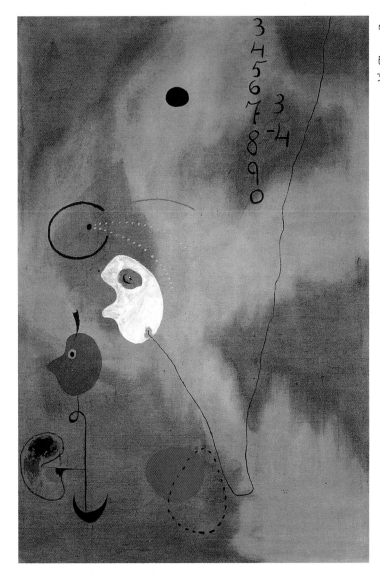

帳目 1925年 油畫
195×129.2cm
巴黎龐畢度國家藝術
文化中心藏

味著米羅藝術生涯中一個關鍵性的轉捩點，他日後的創作無
不出自這個源頭。

多種材料的運用──自由創新

　　大戰期間居留西班牙的米羅，一九四一年欣聞紐約現代

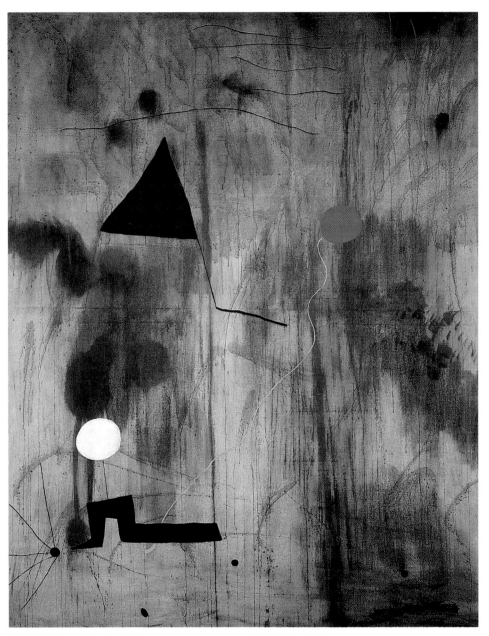

世界的誕生　1925年　油畫　250.8×200cm　紐約現代美術館藏

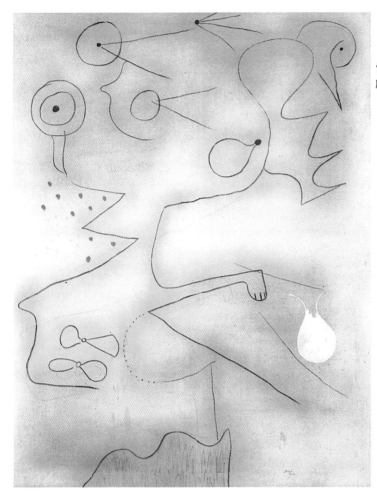

繪畫　1925年
油彩、黑粉筆畫
140×113.5cm
愛丁堡現代藝術國家畫
廊藏

美術館要舉辦他的第一個大型回顧展，並發行由Ｊ・Ｊ・史
威尼執筆的第一本討論他作品的專集。繼「星座」密集專注
的探討之後，米羅以極其自由創新的精神，畫了許多紙上作
品，窮究所用媒材的一切可能和新造型語言的一切資源。他
起用各種材料：油彩、粉彩、膠彩、水彩，一而再、再而三
地實驗。他發明新的技巧，觸手可及的東西都設法用到作品
上。經由這洋溢著原始豐饒的趣味性實驗，他的風格漸趨成
熟；而他對象徵與空間的無比重要性的體認，是他茁壯的基
石。大自然完全心象化了，而由此浮現的陌生世界，全只藉

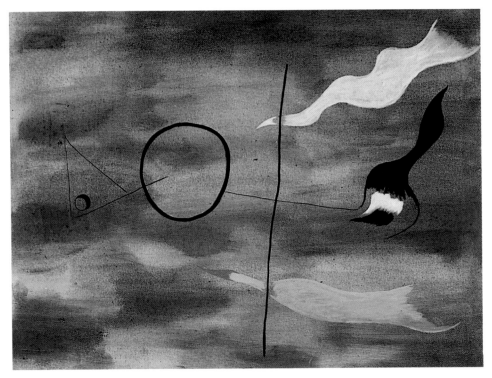

繪畫　1925年　油畫畫布　73×100cm　巴塞隆納米羅基金會美術館藏

著線條、色彩和象徵刻畫出來。從這時起，米羅的繪畫語言
出落得那樣震撼人、那樣富於個人色彩和表現力，要拿他和
別的藝術家相比，已是不可能的事。原始藝術的各種隱喻、
暗示，盡在他新創的繪畫語言中：史前繪畫、外國和古代藝
術、原始兒壁繪畫、兒童畫等。但對視覺藝術傳統和各家各
派藝評的透徹了解，也強化了這種繪畫語言；它不是靜態
的，而是活生生的、有機的，不斷創新，不斷改變，因此它
從未疏離生命、自然、和心靈潛意識的力量。

　　一九四四年，米羅重拾油畫。小小畫幅中，在紙上創作
時發現的形象和形體，架勢十足地擺開；女人、鳥與星，在
閃亮的空間中，兼有緊張凝練與自由無羈的風格。一九四五

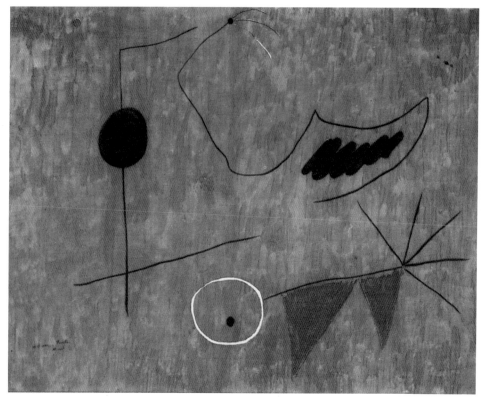

繪畫　1925年　油畫畫布　49×60cm　巴塞隆納米羅基金會美術館藏

年大型油畫，在白色背景上，利用象徵和更多的形體，將率
性自發的粗線條與純淨的阿拉伯蔓藤花紋、個人式的幾何象
徵與純粹表象的象徵結合起來。這些畫中，色彩淨化了，單
純了，循著線條的導引，遍布整個畫面，進一步加強造型因
素在作品中的主導地位（如〈鬥牛〉一九四五）。　　　　　圖見 128 頁

超越畫架的繪畫──接近廣大群衆

　　一九四七年，米羅走出與外界隔離的小天地，赴美爲辛
辛那提希爾頓旅館做大型裝飾；他在皮耶・馬諦斯畫廊舉行
的幾次展覽，加上他對美國新繪畫的影響，已建立起他在新

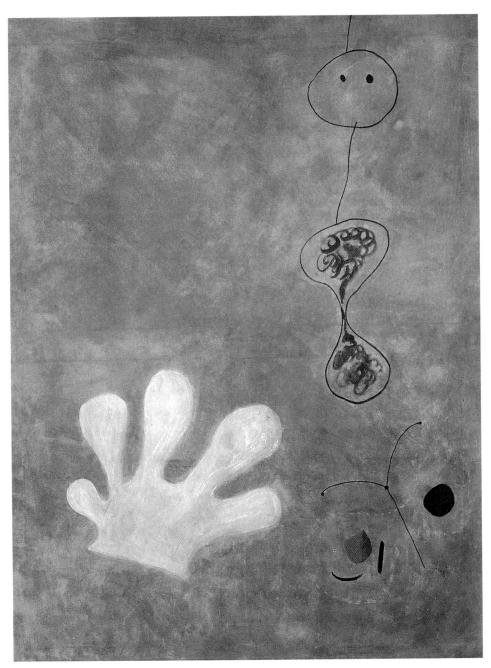

繪畫（白手套） 1925年 油畫畫布 113×89.5cm 巴塞隆納米羅基金會美術館藏

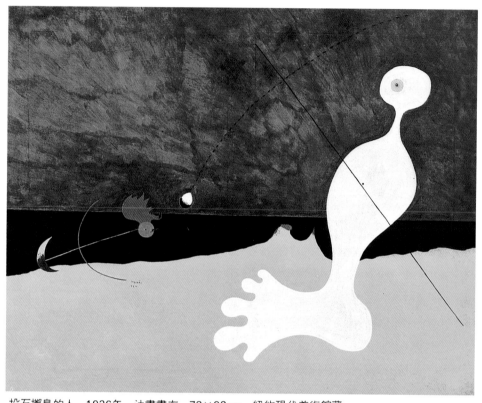

投石擲鳥的人　1926年　油畫畫布　73×92cm　紐約現代美術館藏

大陸的名聲。紐約給他留下深刻的印象，他製作了一件壁
畫，這是他最迫切的心願之一，因爲他一直想超越畫架繪
畫，將自己的藝術與建築融爲一體，以接觸更廣大的羣衆。
這件壁畫，和三年後他在哈佛大學做的另一件，顯示米羅架
構於自由設色和繪圖技術的獨特風格，換在壁上表現，也魅
力不減，了無遜色。壁畫媒材引發的種種情況，對他多所啓
發，而且日後許多事件可以證明，他的確喜歡和建築家合
作。

　　在這前後，基於同樣原因，米羅的版畫也有極端的發
展，而且越來越專注於此。第二次世界大戰前，他就曾以幾

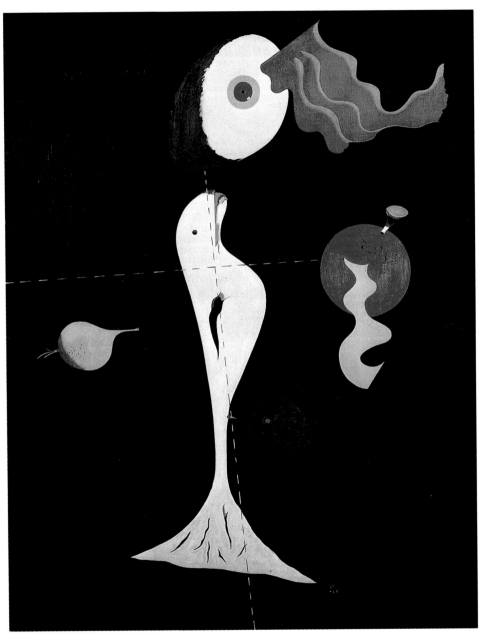

裸體 1926年 油畫畫布 92×73cm 美國費城美術館藏

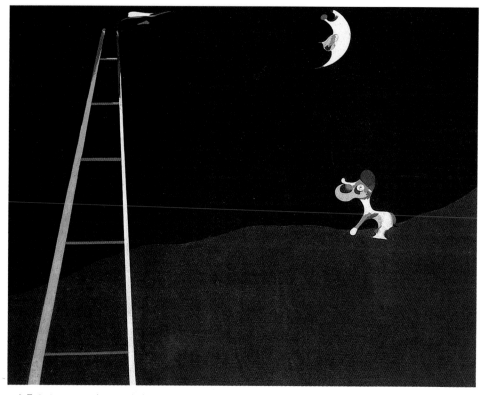

吠月之犬　1926年　油畫畫布　73×92cm　美國費城美術館藏

幅石版畫，作為朋友詩集的插圖，並在馬荷古西的工作室做
了許多蝕刻版畫。但直到一九四四年顯露他在版畫上的豐富
想像力的五十幅「巴塞隆納」系列石版畫完成後，他才迅速
增加石版、木刻和銅版畫的產量。他的作品，證實了他在版
畫上無與倫比的天才。他從不將自己局限於轉化繪畫、素描
的心得，卻不斷從這些素材中汲取唯有它們才能表達的東
西。此後數年，又出現了幾組版畫連作，件件新穎，迎向未
來。米羅大量製作版畫、畫册、詩集的插畫，並為扎拉
（Tzara）、艾呂雅（Eluard）、雷納·查爾（René Char）
的書集作插圖；後來哲雷（Alfred Jarry）的《Ubu- Roi》

馬戲團的馬　1926年
複合媒材畫紙
62.5×47.7cm
紐約 私人藏

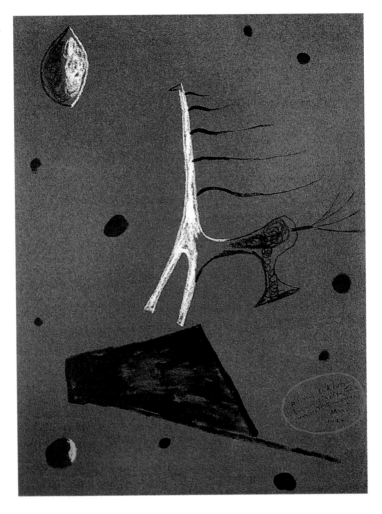

書中的畫也出自他的手筆。無論那一種表現方式，米羅的
靈感都來自對物質的內在感受和心底工匠般的熱情──各種
形式的工藝，都奧妙而高貴。他無意尋求貼切詮釋意念的技
巧，他從素材和工具中提鍊出的，好像就是它們本身所要表
達的。

　　米羅在巴黎的聲望緊隨紐約之後而來。一九四八年，他
巴黎的朋友慶祝他歸來，麥克特畫廊並率先舉辦他的定期近

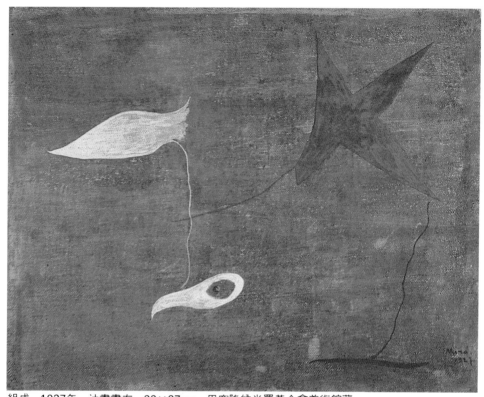

組成　1927年　油畫畫布　22×27cm　巴塞隆納米羅基金會美術館藏

作展。從那時起，在世界各大城市推出的米羅個展和回顧展擴大了他的觀衆羣，使他成爲現代藝術的領袖。

有機的繪畫語言──單純而廣闊

可是，成功並未抹殺米羅發掘新事物、新意念的本能，版畫和壁畫也沒使他放棄一般繪畫。他的主題單純，因而組合與變化的方式無限，幾乎和音樂一樣奇妙。他時而交替、時而併用發自本能衝動與凝神專注之際，所產生的兩種對立的創作程序，交織成自然天成的韻律。緩慢、精準、刻意經營的圖像，與飛速揮灑而成、泉湧而出的自我抒發，相得益彰。兩種情況都藉背景中活潑的變化，加強空間的暗示。空

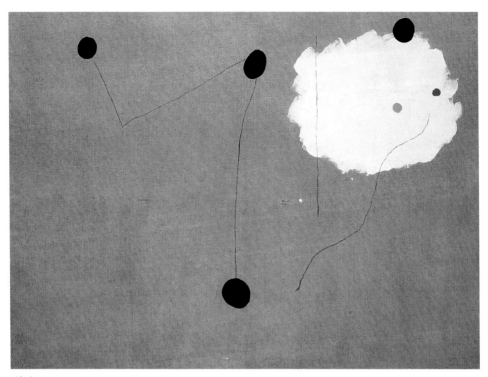

繪畫　1927年　油畫　96.8×129.7cm　墨西哥現代美術館藏

間內細巧或狂野的悸動，好像命令著各種形象誕生與現形，裡面有鳥有爬蟲，有星有女人，一切世俗的、天象的、奇形怪狀的象徵，儼然來自一個魔法經緯的宇宙。人物只見輪廓影子，形式化得幾乎可作象徵，卻交待分明。他們幅幅不同，流露著一種深奧的、有機繪畫語言成長的軌迹，永遠清新充滿活力。

　　一九五二至五四的兩年間，米羅在豐碩的作品中，揚棄珍貴的精準風格，致力於直接表達，作品越趨單純，也變得更開闊，更有力。他常選擇在最不尋常的材料上作畫——書上，甚至壁面的橫飾帶和垂直紋上，或畫在器物上，以自己的色彩和形象改變它們。儘管仍延用他一貫的象徵語言，此

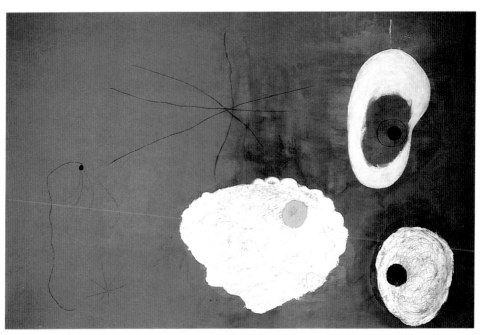

繪畫　1927年　鉛筆、油畫　30×195cm　私人收藏

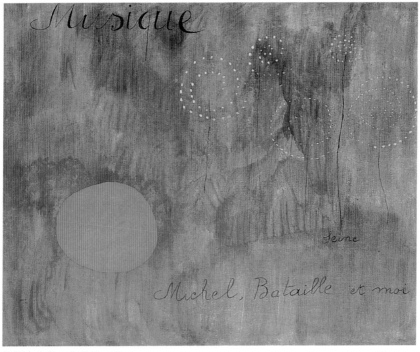

音樂、塞納、米謝勒、戰爭與我　1927年　油畫　81×100cm　蘇黎世溫特圖爾美術館藏

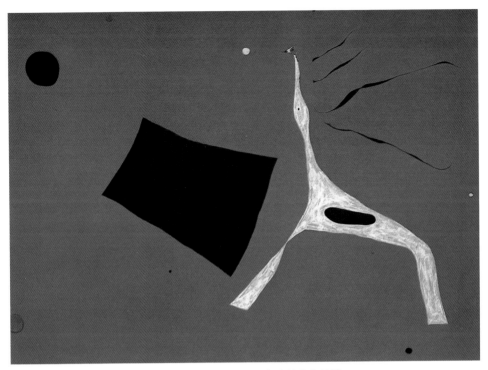

馬戲團的馬　1927年　油畫畫布　97×130cm　布魯克林美術館藏

時他筆下巨大有力的形象，卻更似它們自身的直接表達和刻意簡化。如此一來，表達便顯得更有力，更有生命，也更直接。象徵是傳達這種内蘊生命力的媒介，沒有它，生命也將煙消雲散。米羅持續這種創作方式直到一九五四年，之後便捨繪畫，投身雕塑和陶藝。

不斷交流相互滋養──創造自我世界

　　米羅發明了新形式，創造了完全屬於自我的世界，對他來說，藝術各自不同的領域間，並非涇渭分明，而是不斷交流、互相滋養的。他大部分的雕塑，都是懷著詩情、幽默、或叛逆精神，所創造出成組未加工、或已詮釋的物體。起

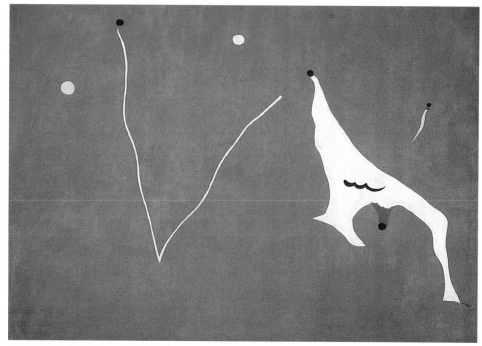

馬戲團的馬　1927年　油畫畫布　195×280cm　華盛頓赫希宏美術館藏

先，它們呈現著超現實主義的詭異，後來逐漸反映出他晚近的原始藝術風格，更接近天然形象、平凡物件和他自己的象徵語言。

　　典型的雕塑數量雖少，但陶瓷很多，這主要得歸功於他與大陶藝家阿提格斯（Artigas）的結識。米羅和阿提格斯最豐美、最驚人的作品，靈感往往來自中、韓的古代陶燒技術。

　　從一九四四年起，尤其是一九五五年之後，他在巴塞隆納附近的葛利法，燒製了大量瓶子和細加裝飾的盤，以及各種主題、各種形狀、體積、色彩的陶塑，以畫家的想像力探討陶藝家的技術問題。這些煥發著幽默、調皮而生氣盎然的作品，常在泛神崇拜或宗教節慶的氣氛中，帶出一抹坦率的

三人　1927年
油畫畫布　130×95cm
美國費城美術館藏

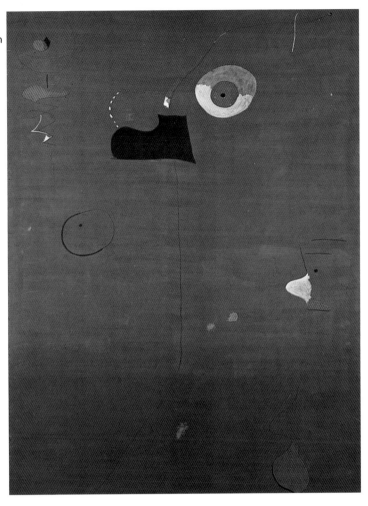

色情。米羅駕馭了這種技巧，方能製作宏偉的大型作品，像巴黎聯合國教育文化組織大廈和哈佛大學的兩處壁畫，以及應法國聖保羅市麥克特基金會的委託，用陶塑製作的迷宮。

反叛自己——一個特定的米羅

「我夢想有個很大很大的工作室……」米羅一九三八年寫道。他的朋友Ｊ・Ｌ・塞爾特在一九五六年馬約卡的坡馬為他造了一座開闊明亮的工作室，因此激發他晚年的創作。

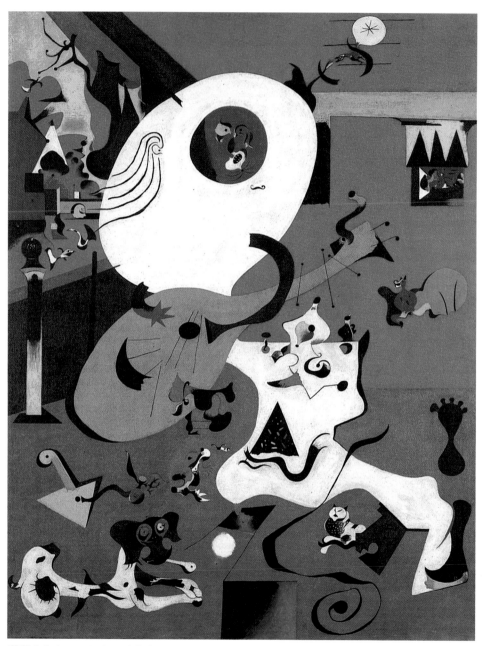

荷蘭室內Ⅰ　1928年　油畫畫布　92×73cm　紐約現代美術館藏

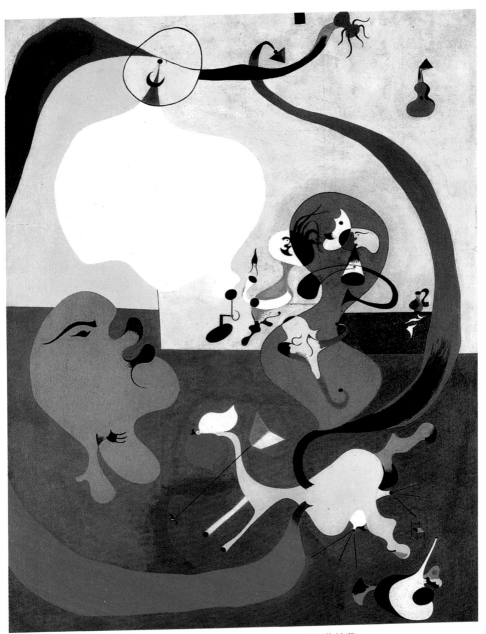

荷蘭室內 II　1928年　油畫畫布　92×73cm　威尼斯古今漢收藏館藏

西班牙舞者　1928年　油畫剪貼
105×73.5cm　馬德里蘇菲亞藝術中心藏（左圖）
集錦　1929年　紙上作品
107×71cm　私人收藏　（右圖）

無題　1929年　炭筆畫砂紙　（下圖）
73×108.5cm　巴西里亞貝伊雷畫廊藏

72

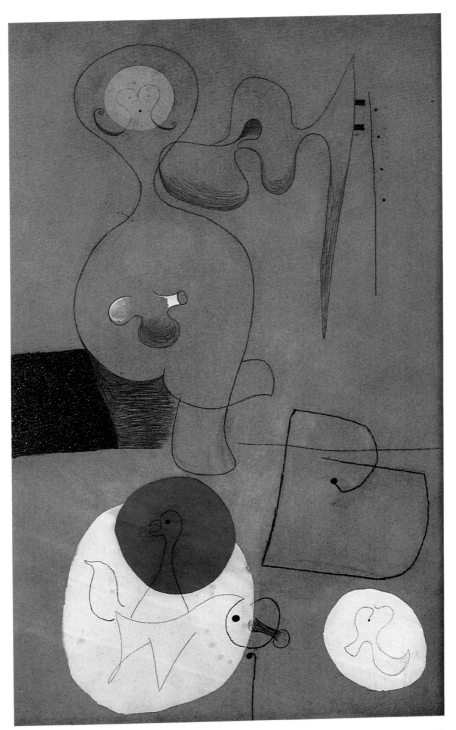

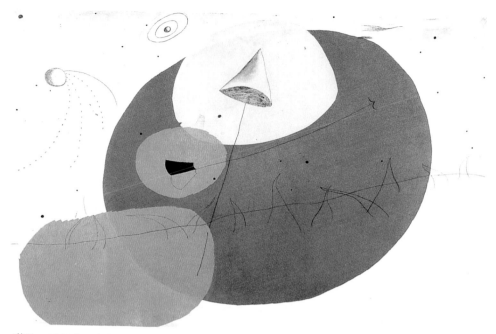

剪貼　1929年　鉛筆、墨水、剪貼　66×100cm　私人收藏

剪貼　1929年　剪貼、炭筆　67×101cm　私人收藏

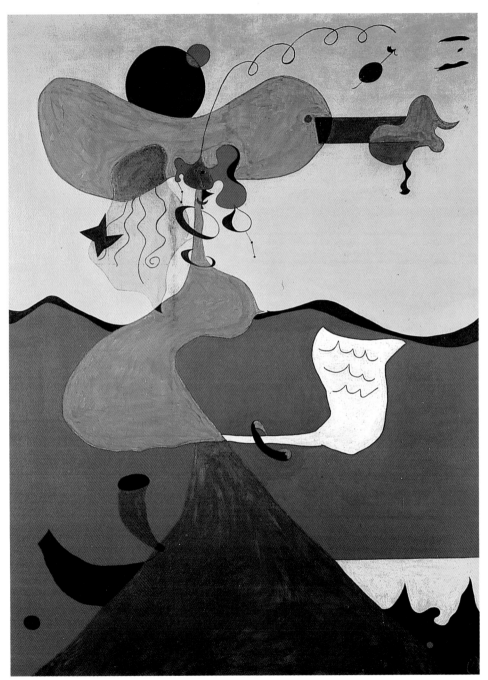

一七五〇年代的米爾茲夫人肖像　1929年　油畫畫布　116×89cm　紐約現代美術館藏

無題（風中的樹）　1929年　膠彩、炭筆畫畫紙　71.8×108cm　巴塞隆納米羅基金會美術館藏

他感到必須擺脫鑽研大半生已趨空竭的形象，再度出發，追
尋不可知的一切。他不願安穩地開拓已征服的領域，年輕時
的叛逆性又再見端倪；但這次，他反叛的是他自己──一個
特定的米羅，一個在明信片、豪華美術書刊中大出風頭的狹
隘、局限的米羅。他對形象展開新的探討，但不否決自己的
世界和根源。他要打破自己獨特的繪畫語言中，太過精確的
意象和符號，這使他更接近稍早曾協助發起的新繪畫所揭示
的目標，更接近達比埃等非形象畫家或帕洛克、羅斯柯的抒
情抽象派。

　　米羅的新作一反慣用的象徵語言，表達的那麼狂暴激
烈，扣人心弦。有時，他強調圖象中的力與野，符號有限而
粗拙，源於自發性動作，近似原始壁畫。有時，幾個仔細勾
勒的輕淡線條，就足以平衡擴散中的元素間與散置畫面的色

普魯士的路易莎女王
1929年

（下圖）
燃燒森林中的人物構圖　1931年　油畫畫布　81×100cm　巴塞隆納米羅基金會美術館藏

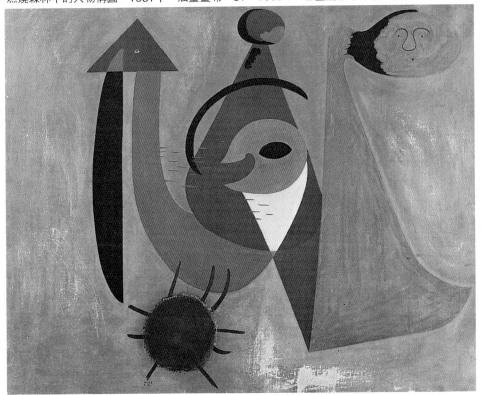

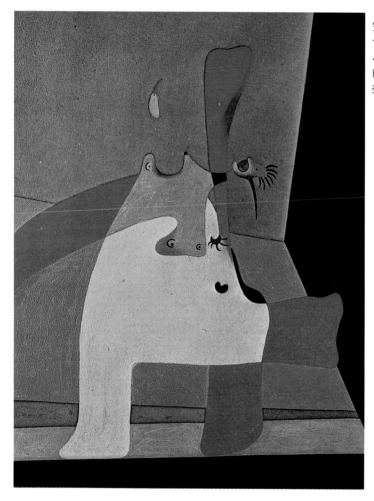

彩間，了無禁忌的感應遊戲。但無論何時，他似乎總想達到
一種更自然的繪畫狀態，更直接地表達，更透徹地流露出作
畫的行動。他不再信任慣用的形象和象徵，它們有時便消聲
匿迹，全無蹤影（如〈白色背景的繪畫〉）。即使他刻意採用
別人的技巧──像滴、噴或潑色──畫面仍保有自己的獨特
風格、他一切作品共有的節奏、脈動與氣氛。他對材料、對
偶發機遇的微妙反應，使最前衛的繪畫技巧憑添新意，但他

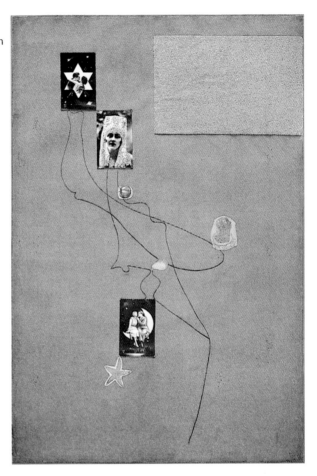

素描、剪貼　1933年
炭筆、剪貼綠紙　107.8×72.1cm
紐約現代美術館藏

又超越這些，臻於更高層次的詩畫表現，賦予它們新的意義。他運用不尋常的材料，以一向偏愛的粗麻布畫成「女人與鳥」連作，單純的形體和形象洋溢著力感，空氣中有夜的歡欣。一九六〇到一九六五年間，米羅的興趣轉向卡紙板。他將五十餘塊黃褐卡紙板弄成各種各樣適於表現的形狀，用畫筆、有時也用蝕刻針或圓鑿，在這平凡粗劣的素材上，造出最不平凡的效果，證明它有極端敏銳的感性。粗獷的色反叛企圖局限它們的形——不消多時，色便全然自由了，與他獨創的空間、節奏效果融合一體。白色的塊面——有的純

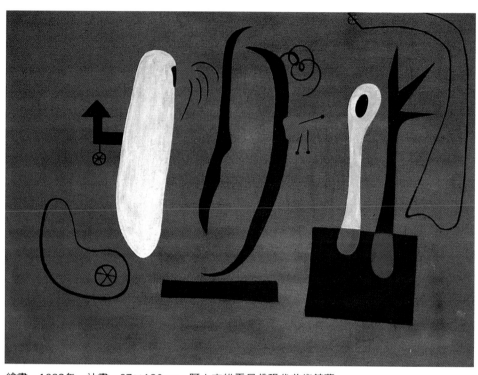

繪畫　1933年　油畫　97×130cm　阿士克維雷尼佛現代美術館藏

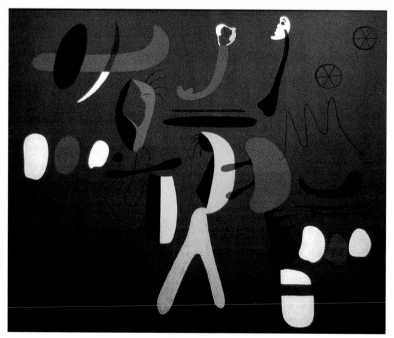

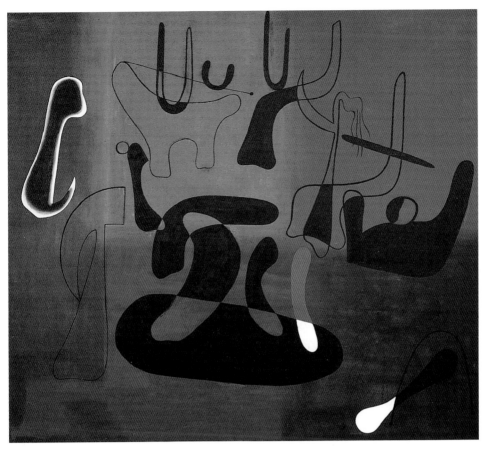

繪畫　1933年　油畫　174×196.2cm　紐約現代美術館藏
繪畫　1933年　油畫畫布　130×162cm　巴塞隆納米羅基金會美術館藏（左頁下圖）

白，有的略施薄彩──更暗示畫面繼續延伸，令人感到空間
膨脹，能量迸射。

圖見 160-162 頁

　　在這同時，米羅對大型作品和壁畫的興趣復萌。「藍色
一二三」三聯作，開啓了他一系列的大型油畫創作，到一九
六八年左右仍在進行中。才氣縱橫的創新筆觸，點活了這些
大畫，令人想起他夢幻繪畫時期疏曠的畫面；但繪圖的技術
和收點睛之妙的濃黑色塊，卻自有細緻的威嚴。那是一種確
切的自信，與一九二五年時的疑惑狀態大不相同。米羅追求

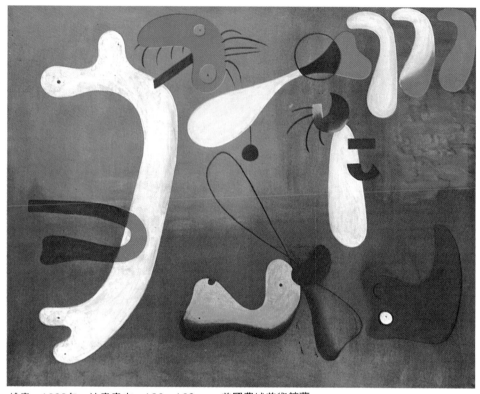

繪畫　1933年　油畫畫布　130×162cm　美國費城美術館藏
貼裱、設計　1933年　刮畫、插畫書紙上作品　108×72cm　紐約皮耶‧馬諦斯畫廊藏
（右頁圖）

的渾厚磅礡之感，來自極其精確嚴謹的線條，線條的振動，
默默引發了碩大空間的生氣和活力。其他大型油畫（如〈滑 圖見173頁
雪課〉一九六六）的磅礡氣勢，則源於鮮明的輪廓線，和對
比的純淨色面如交響樂團般交織成的和諧統一感。無論就靈
感激發下，速寫誕生剎那的某個基本象徵，或就尋求線條與
色點的精簡風格而言，都以晚年作品表現的最為直接。現實
世界似乎被唾棄了，米羅的理想，就是在為我們探討、詮釋
最原始的生命和生生不息的圓融。

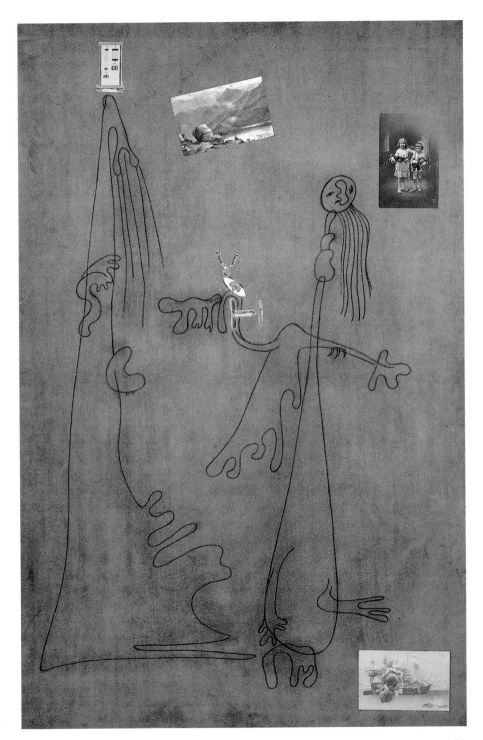

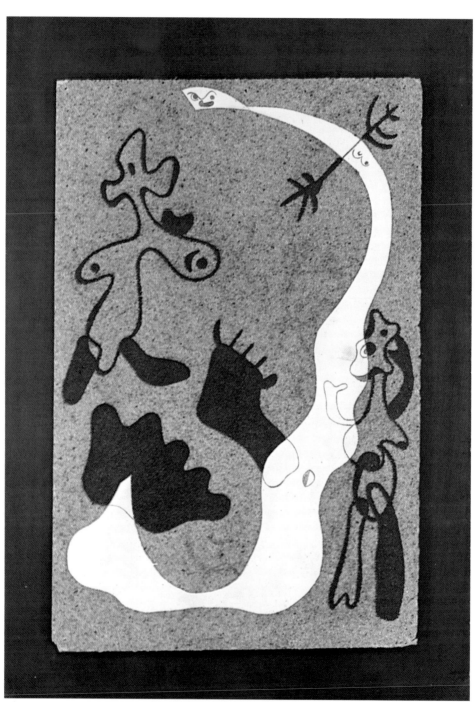

繪畫　1934年　油畫紙上作品　34×24.2cm　美國費城美術館藏

84

與米羅在一起的三小時

廣告顏料、素描
1934年　廣告顏料、
炭筆畫紙
108×72cm
私人收藏

「讓我站著看這些畫，我已經瘋狂地作了這許多畫，爲
的是讓人們知道我還活著、還能呼吸，還有很長的路要
走。」在這三小時内，八十五歲的米羅瀏覽他在馬德里的畫
展，並且激動地凝視著他的傑作。

米羅連眼都未眨一下的凝視這幅畫後，微笑並帶著譏諷
的口吻對他自己説：「這小孩將到遠處去。」他的早期作品
一直到七月底（一九七八年）都要被掛在馬德里現代美術館
的精選展上展現給觀衆。他連換口氣都沒有就繼續説道：
「那的確是一段艱辛的時期，這些作品中有一些是來自一九
一八年初的巴塞隆納展。那時這些展覽品在拉爾馬奥畫廊舉
行，（拉爾馬奥畫廊驚人的風格是：瘋子、天才、先知、冒
險。）結果遭到完全的失敗。因此我得到一個明確的教訓：
一幅外表看來很單純的繪畫，其内部帶有一股力量可激發
人，並使其發揮偉大的才能。巴塞隆納展導致某些人破壞我
的作品，從那時起，我内心經常就有一股侵略性的精神存
在，使我知道繼續作畫，我一定會成功。」

米羅各時期的作品非常容易分辨，因爲每一個畫中都意
味著一個「斷絶」，而這些「斷絶」中的每一個都大約以十
年爲一個時期。因此在他的作品中，就有這麼多的時期與斷
絶；至少有六或七個。但另一件事就不是那麼容易，就是有
人得跟在米羅旁邊，一起在那回顧展中一個畫廊接著一個畫

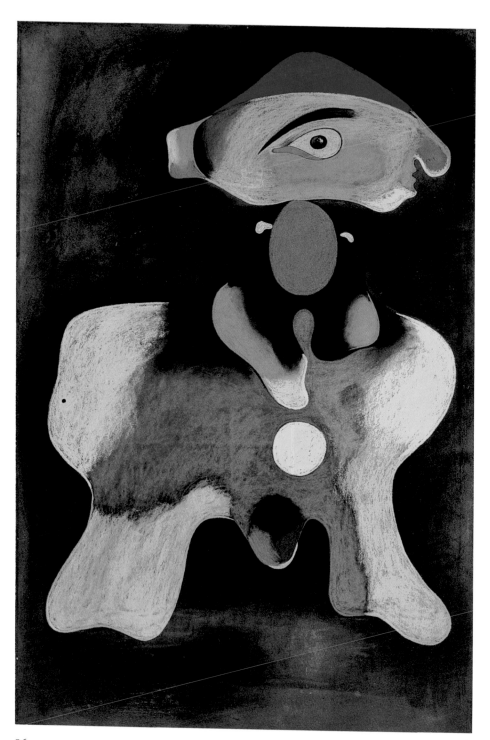

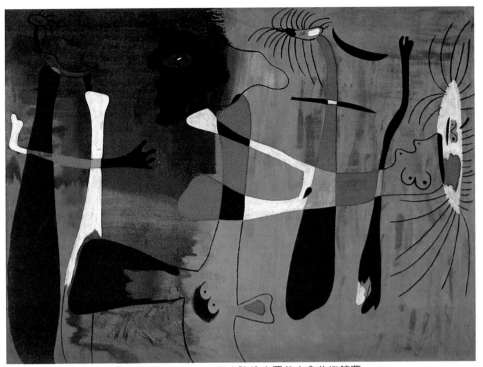

繪畫　1934年　油畫畫布　97×130cm　巴塞隆納米羅基金會美術館藏
女人　1934年　粉彩畫畫紙　106×70cm　美國費城美術館藏　（左頁圖）

廳，一間畫廊接著一間畫廊的觀賞自己的作品（畫家暱稱他們為兒子們）。在這三小時內，我有機會陪著米羅觀畫，在場的除了他太太碧拉（Pilar）、建築師塞爾特（Sert）夫婦及近代美術館的副經理阿瓦洛馬丁諾比約外，再也没有別人。從頭到尾，米羅就在我們的陪同下參觀畫展（其中有一段時間，我們也到鄰接的塞爾特的展覽會上參觀。）於是他對這些畫的審判、意見、回憶及作畫生活的片段就很自然地表露了出來。

米羅說：「這是我生活中最重要的一部份，也是我作品中最中肯的一部份。我很感動也很意外地看到我的作品，包括那些很不容易完成的作品。同時，我也很高興在寂靜和失

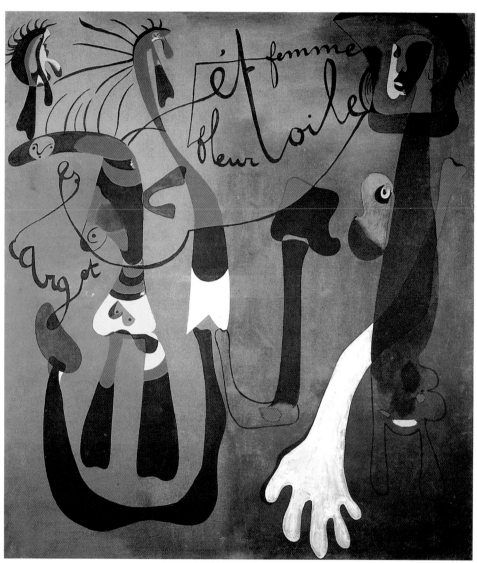

蝸牛、女人、花與星　1934年　油畫　195×172cm　馬德里蘇菲亞藝術中心藏
在自然前面的人　1935年　油彩、水彩畫　75.7×106cm　美國費城美術館藏（右頁圖）

望了這麼多年後，這展覽會在馬德里舉辦。就在這畫展舉辦後，我收到了國際上知名人士的來信，因此使我得知我對人類有一點貢獻，也讓人們來認識新的西班牙」。

他那藍色的眼睛專注、活躍、敏銳地從這幅畫瀏覽到那幅畫，他的回憶經由蒙特婁到巴黎，大約是在一九二○年與一九三○年之時。米羅在一幅一九二○年所作，其上有一隻很華麗的公雞與兔子的畫之前停了下來，並且說：

「畫這隻雞是很困難的，我一直沒有辦法把它的形態固定下來。直到最後，它倒下來，這幅畫也就固定在那裡了。另外有一幅畫〈農婦〉（一九二二～二三年）跟這幅畫就很不同。模特兒的無耐性戰勝了我那神聖的耐性，因此這幅畫我

繩與人物　1935年　紐約現代美術館藏（左圖）
漫畫的形式　1935年　油畫
194.3×173.4cm
洛杉磯市立美術館藏（右頁圖）

（下圖）
組成　1936年　鉛筆、水彩畫厚紙
49.8×64.6cm
巴塞隆納米羅基金會美術館藏

可以說是藉著記憶來完成的。」

　　阿蒙：「是抒情的回憶嗎？」

　　米羅：「這長衣就如同農婦的臉孔一般，激起人們對於
大福（Tahull）大師的回想」。

　　阿蒙：「加泰隆尼亞的羅馬風格影響了您嗎？」

黑地上的造型　1935年　油畫畫布　106×75cm　法國麥克特基金會藏

梅索奈特（纖維板）上的繪畫　1936年　油彩、焦油、蛋彩畫　78.3×107.7cm
巴塞隆納米羅基金會美術館藏

米羅：「的確是的！當我尚未滿十歲時，我就經常在每個星期日的早上獨自到蒙地呼克（Montjuich）的羅馬尼格藝術館。正如您所說的，在農婦及我的一些其他作品裡，的確都留下了一些那時候的印象。」

我們到下一個畫廊，在那裡展覽著米羅最有名的作品

圖見 41、42、48 頁
圖見 70、71 頁

（〈耕地〉、〈獵人〉、〈小丑的狂歡〉、〈荷蘭室內〉……），而這些作品是米羅在二十年代的中期所作的，今天尚保存在北美的一些主要博物館中（紐約現代美術館，古今漢美術館，布法羅的阿布來特館，費城美術館等）。我告訴米羅這些博物館裡收藏一些合法的複製品，並且這些屬於館裡的繪畫絕對地禁止拍照，這位畫家微笑並大聲地說：「因此我們要破

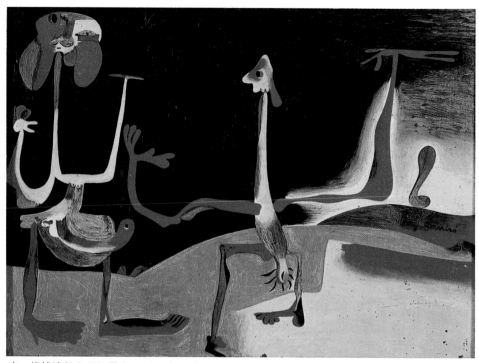

在一堆排泄物之前的男女　1936年　油畫　32×25cm　巴塞隆納米羅基金會美術館藏

壞規則，我相信關於這些繪畫我有某些權利，那就是人們所
說的智慧的財產，藝術的財產或是……」。米羅讓人們一幅
接一幅地在「禁止攝影」的畫前拍照，而就在鎂光燈的一閃
一閃之間，毫無顧忌的繼續批評道：「金錢的禁止，金錢的
法律及金錢的價值。有一段時期，藝術被人們摒棄，人們僅
看到金錢。他們是否也知道，畫家在繪製那些所有的畫作時
是餓得半死呢！我們一定要加以讚揚經常在精選展和專題展
中看到的作品。對於這幅畫〈生活〉，在概念的體積及那些幅
度極小的面積；在那明顯的、特別的縮圖及很多的東西和無
數用泥塑造的東西中，都有一明顯的對比。這種極為類似的
情形在阿多弗的〈亞歷山大的戰爭〉一畫中也可以發現」。
　　阿蒙：「爲什麼在長寬一百乘六十五公分的〈獵人〉一畫

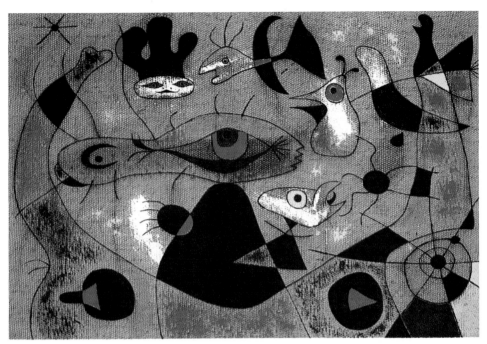

一滴露落在鳥翼上⋯⋯ 1939年　油畫畫布　65×92cm　美國愛荷華大學美術館藏

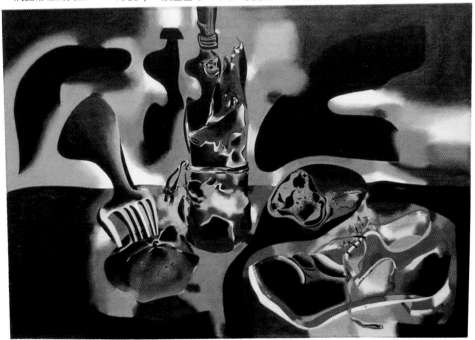

有舊鞋的靜物　1937年　油畫畫布　81×116cm　美國康州私人藏

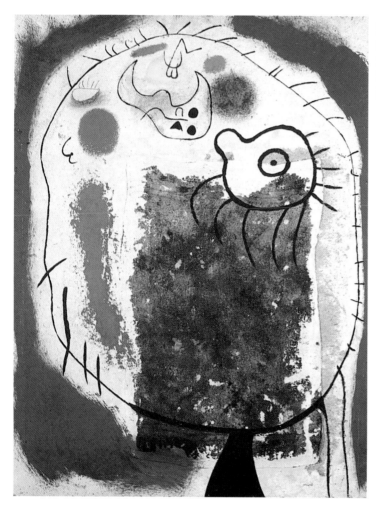

頭像　1937年
油畫、毛巾布黏貼
121.8×91.4cm
巴塞隆納米羅基金會
美術館藏

中可以有五十多個形象，而在六十六乘九十三的這幅〈荷蘭室內〉中有超過六十個形象在內呢？」

　　米羅：「這體積須視您概念中的量而定，必須包括自然與生活上複雜的事件與問題，而且必須具有大量的主角、環境、人物、動物及事務。書法、和諧及米羅式的平衡，在三十年代時開始被注重。繪畫的幅度顯著的擴張，而篇幅也被響亮、和諧地填滿了。（星星，太太，火焰，燕子，胸，

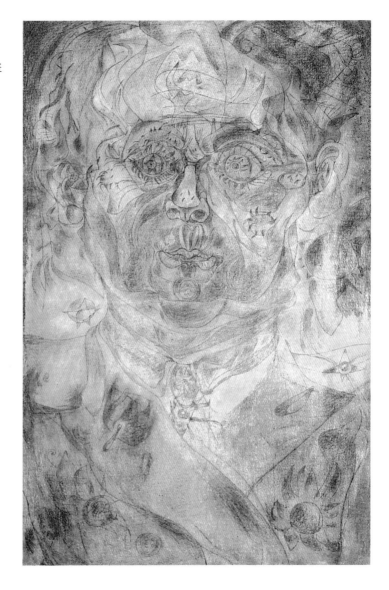

花，太陽，撫愛，早晨，火花……）大半都採自法文中」。

阿蒙：「爲什麼採自法文中呢？」

米羅：「當我住在巴黎的那陣子，我們畫家們都習慣以其他地方富有詩意聲音的語言——法文——去寫一些自然的東西。這些圖畫是一種有聲的背景，書寫和音樂韻律的背

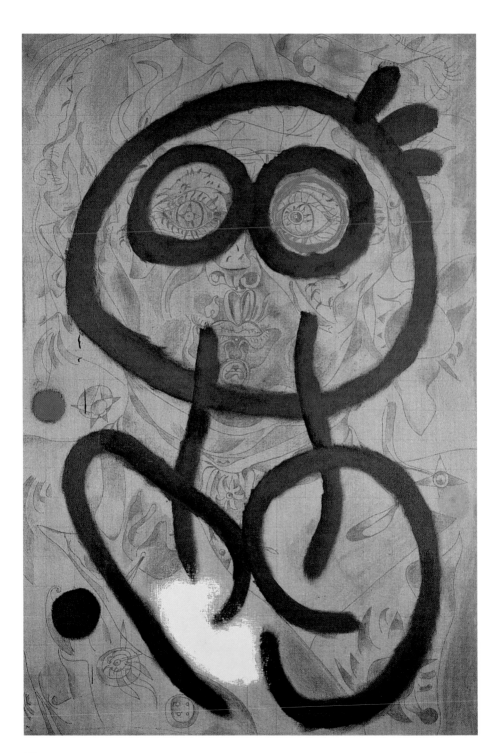

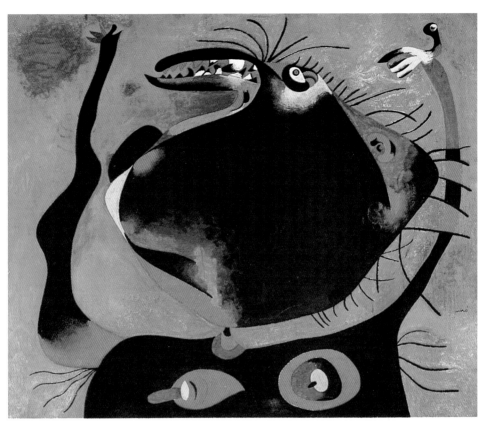

女人的臉　1938年　油畫畫布　46×55cm　洛杉磯私人藏
自畫像　1937～1960年　油畫、蠟筆畫布　146×97cm　巴塞隆納米羅基金會美術館藏
（左頁圖）

景。它們已被以一種詩的方式來孕育和作畫了」。

　　塞爾特指出，米羅如何在馬德里現代美術館揭幕的古建築展覽會上，與今天米羅繪畫的展覽上取得平衡。他三十一歲時，在巴塞隆納的蒙他尼爾街上所建的房子的底層，掛一些裝飾畫。因此他以二重奏的方式展開了回憶：「那間由混凝土建的房子的底層很實際，也很意外地成了藝術先進的展覽館」。

　　在塞爾特的建築展中，館的模型（拉卡薩和塞爾特特有的作品）已重新被建好。它在一九三七年法國巴黎的萬國博

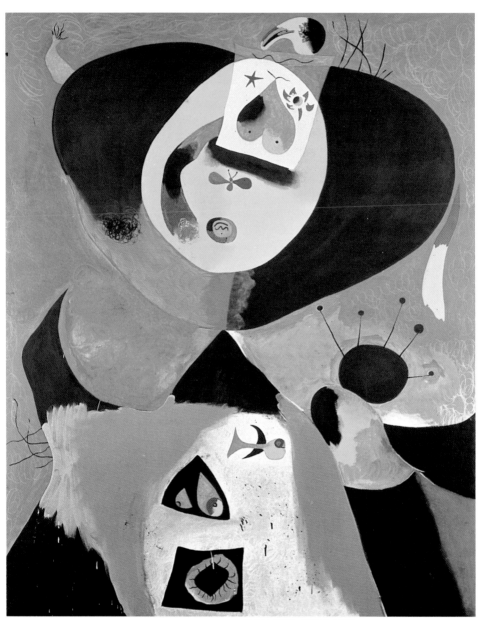

肖像一號　1938年　油畫畫布　162×130cm　美國巴爾的摩美術館藏

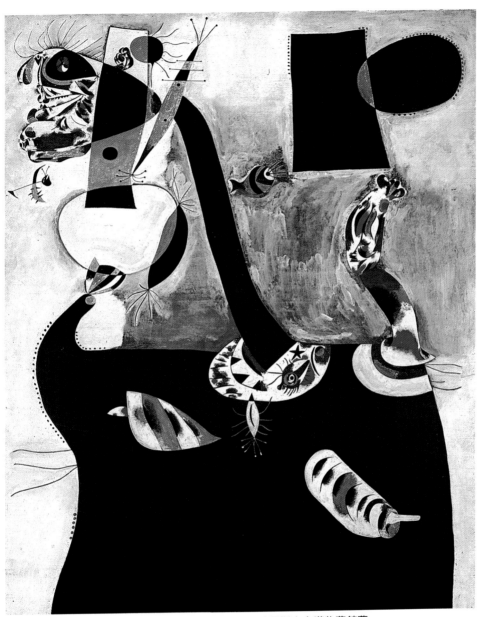

坐著的女子　1938年　油畫畫布　162×130cm　威尼斯古今漢收藏館藏

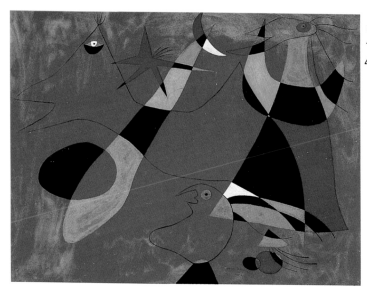

在紅底上的人物
1938年　廣告顏料畫紙
48×63.5cm　私人收藏

覽會中，將西班牙的整個內戰表現出來。它由〈格爾尼卡〉
作一種極富色彩的攝影複製。這個畫廊裝飾著圖表、回憶的
文件及令人有愉快回憶的名字：如畢卡索、葛里斯、貢薩勒
斯、拉卡薩、桑厥士、塞爾特、米羅……。這位建築師和這
位畫家，他們都靜靜地看著，似乎是在說：「我們是碩果僅
存的兩個人。」米羅走近一幅海報，這是一九三七年他爲在
巴黎舉行的萬國博覽會的西班牙館所作的。米羅扶正眼鏡並
聚精會神、專注地在舉起拳頭的戲劇人物之旁，看他那用手
寫的原文：「在目前的戰爭，我看到法西斯黨及另一邊人民
的力量在對抗，而人民極大的抗力給予西班牙一種壓力，這
股壓力震驚了全世界。」他做了一個肯定的表情、確認的手
勢，接著批評說：「這原文就是一種預言。不管被注意或不
夠謙遜，但我相信具有某種預測的能力，就如同在這作品上
證明並且延伸到這展覽會上無數的其他作品。我們剛從長長
的惡夢中醒來，並且我們必須相信我們自己那震驚人們且深
具影響的力量」。

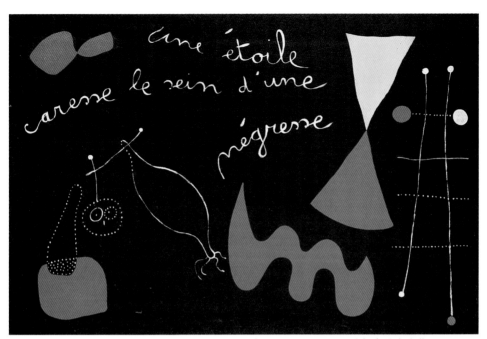

一顆星星輕撫過一個女黑人的胸部　1938年　油畫　130×196cm　倫敦泰特畫廊藏

　　四十年代典型的作品是一系列的「星座」。繪畫的比例用同一方式來縮小，那就是在邊緣的空白處填滿符號、火焰、顏色，交織而成一個耀眼的天藍色萬花筒，就如同一個一個有五彩繽紛的繁星夜空。

　　阿蒙：「您為了什麼而改畫小幅的作品呢？是為了經濟的原因嗎？還是為了親密的原因呢？」

　　米羅：「不管是經濟或親密的原因，我不希望談到這種隱密的事。一九四〇年我回到西班牙，發現什麼都沒有了。但生活是一件事實，由於我母親的寬宏大量，我依賴著母親生活，那時我是在一種極為隱密、謹慎的情況下作畫，我一直擔心著會有人來破壞我的畫。

　　「當時我畫這幅〈星座〉是一項祕密的工作。過去我有一種感覺禁止我去作畫，這種感覺破壞我的畫筆，就像納粹分

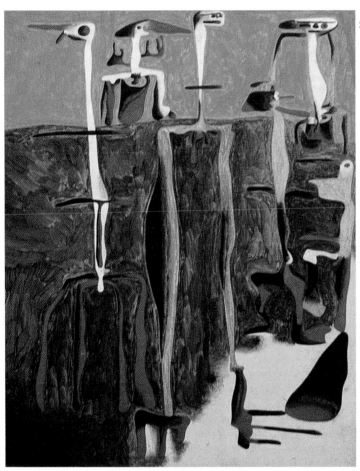

子對諾爾德，或像我在沙灘作畫，或像香煙的煙霧一般。然
而〈星座〉展出五年後在紐約獲得極大的成功。」

　　阿蒙：「您知道您展覽會的成功，是和希特勒自殺及墨
索里尼被執法同時發生的嗎？」

　　米羅：「我已經告訴您我全部所有的，包括展覽會上全
部的作品是含有一些預言的。例如在上次的法國塞納特畫展
時，我寄了一封邀請函給哈拉德亞斯，這時他仍被放逐在
外。就在揭幕的那一天，這件事被西班牙政府知道了。同一
天，我們的首長就越過邊界去參觀。這是第一次引起馬德里

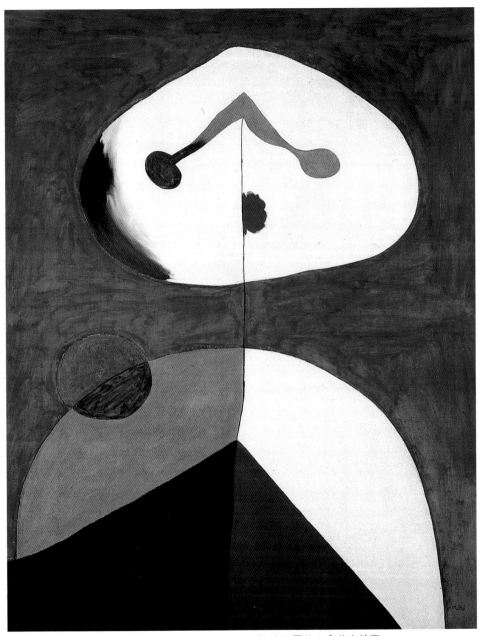

人物II 1939年 油畫畫布 162×130cm 巴塞隆納米羅基金會美術館藏

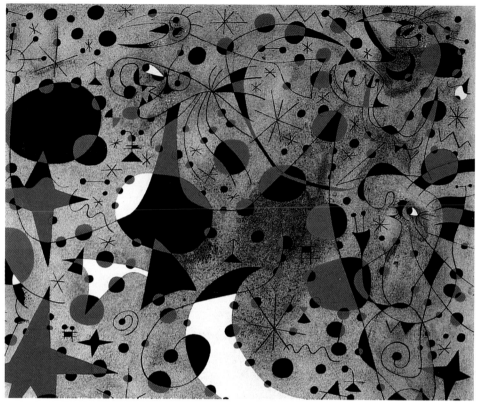

子夜黃鶯的吟唱和晨雨　1940年　廣告顏料、油畫　38×46cm　紐約 私人收藏

官方當局的注意。」

　　在四十年代末期和五十年代初期之間，米羅的色調開始
局限於精簡、誇張及原始色彩。米羅說：「字母愈簡單，閱
讀也愈容易。此時繪畫的幅度又開始擴大，同時題目也闡釋
了畫的意思。從廣泛的神話、詩的文學去尋找題材，使畫中
有詩的意境，如在一幅下角可看到時間為一九五一年的繪畫
——一隻紅色翅膀的蜻蜓追隨著一隻蛇朝向星星（慧星）而
失足於螺旋絲內。金黃色的田園正是寧靜而吸引人的。畫的
背景從黃色加深，和由赭色而趨向於橘色和紅色，可和深呼
吸相比。這兩種都如同深火焰一般，使我憶起耶拉克里多的

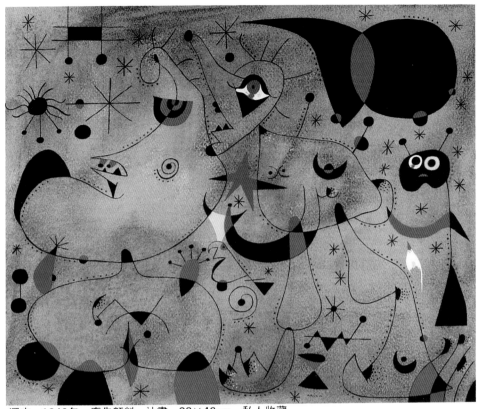

深夜　1940年　廣告顏料、油畫　38×46cm　私人收藏

審判，火的燃燒和熄滅是相應的，整個就像燦爛的光輝，有時增強，有時減弱，適應天體的運行。」米羅不覺得這些與我的哲學觀不符合，繼續說：「〈農場〉那幅也是美好的。這圖見143頁幅〈紅色翅膀的蜻蜓〉活著、呼吸、生存和飛翔，此外我相信還有感情和寧靜存在著」。

圖見144頁　　米羅對著一幅一九五三年的畫特別注意。〈光輝翅膀的微笑〉是它的主題。它的高度和寬度都不超過半尺，滲透出灰藍色的光芒，並且安靜地到處飛翔著。米羅藉著圖畫解釋他的嗜好，他將其他的東西毫不保留的傳達給我們。米羅自言自語的並告訴我們：「就如同一個朋友一樣，多年來，我

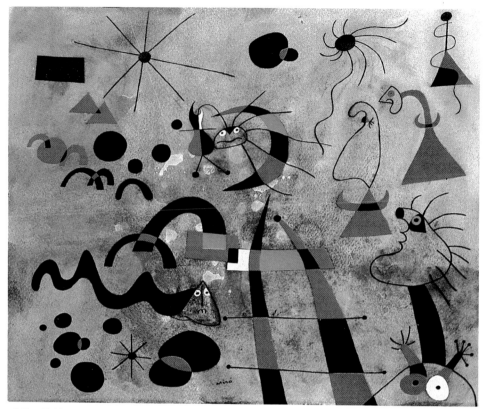

逃脫的樓梯　1940年　廣告顏料、墨水畫　40×47.6cm　紐約現代美術館藏

在我牀上的枕頭上擁有它，我不希望我離開它，但後來，我同意來到了馬德里的畫展。每個早晨，當我一張開眼睛，就感到有點害怕，害怕在這習慣的地方看不到它。然而不久之後，我就能平靜我自己，並且對現在的命運感到高興」。

六十年代米羅開始對「農場」做另一種表達，此時爲藍色，濃厚、深沈、海洋的變化。一幅作品的背景全爲藍色，其主題爲藍色一號。每次都用較深的藍色調及無節制的使用鮮亮朝氣蓬勃的黃色來完成它，他將此一時期特有的作品命名爲〈天空藍的黃金〉。屬於此時期的有兩幅作品，其中一幅較另一幅爲大。兩幅都是寬而不高，在此兩幅中再度顯示出 圖見 177 頁

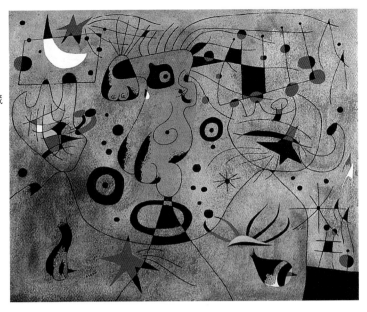

女人靠著星星的光線
用胳肢窩梳頭
1940年
廣告顏料、油畫
38×46cm
美國克里夫蘭美術館藏

基本顏色的微笑和流露出彩虹色彩的愉快活潑。米羅陷入回憶中並解釋著：「我畫這兩幅畫是爲了我那兩個孫子——大衛和愛米利歐，畫的大小不同是依著他們年齡大小而做的。它的寬度和所用的顏色是爲了表現很大的希望」。

圖見183頁　　我們甚至以一種不在意的態度也可看出〈被一羣夜裡飛舞的鳥兒包圍的女人〉其主題有詩的韻律和粗劣的材料（沾有柏油的麻布袋和釘上的結，上有補過的痕迹，在這些之前有巨大的字寫著）的對比，這是一幅六十年代晚期的作品，由於其他的理由，米羅也感到驚訝：「我並沒有將許多有意義的理論放入此作品中。實際上，所採用的麻袋是加泰隆尼亞人用來搬運葡萄用的；有一個農夫在無意中把它贈送給我，並且我已限制去增強那巨大的夜空，及那多種顏色補綻而成夜晚的天體。時間、色調和重複工作的過程及古老麻袋所吸收的汗水支持了它的一生，或許一個幻想也同生命一般留下它的痕迹」。

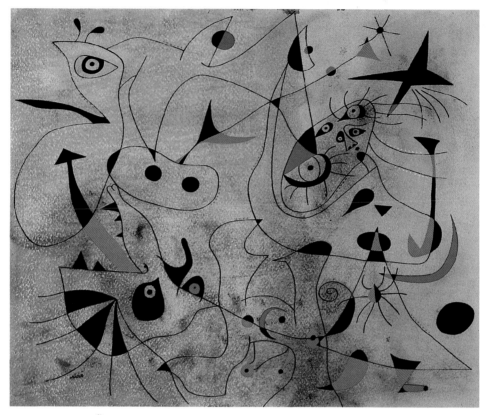

早晨之星　1940年　蛋彩、膠彩畫畫紙　38×46cm　巴塞隆納米羅基金會美術館藏

　　其六十年代和七十年代的過程，在一九六八年至一九七三年的畫中充份引證出強烈對位的表現：強而有力的線條、深沈的黑色色調及戲劇性地對於調和背景，再一次地採用彩虹色彩去吸引人的注意。

　　阿蒙：「您如何明顯表現出割裂的對位？」

　　米羅：「我相信〈一九六八年五月〉這幅作品，其特有的主題和年代能夠很清楚的說明全部。戲劇主義和期待是部份相同的；那是令人無法忘懷的青年的暴動，這沒有一點是屬於我們這時代的特徵。」

　　阿蒙：「您燒這些畫布，是一個先進的嘗試嗎？」

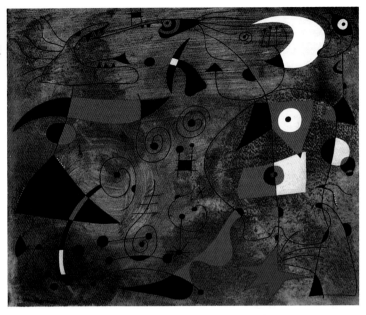

女人與鳥 1940年
廣告顏料、油畫
38×46cm 私人收藏

米羅：「那是藉著個人的滿足和醒悟的表達。根據您所看到的，雖然後者的理由或許是不存在的，但正符合我在其他的場合中指出那些在藝術方面只看到經濟價值，及那些認爲並說出某些畫才是真正無價之寶的人是被我看不起的『糞土』。」

阿蒙：「然而有人表示意見說它們是真正具有價值，或是這些畫純粹是爲展覽的。爲什麼您陳列它們就如同您在巴黎大皇宮中的回顧展呢？」

米羅：「因爲它們建造出一個屬於我的生活和活動的見證，唯一有效的是批評，判斷出其他偉大的作品。」

圖見 202 頁

在一間獨立的畫廊中，佔有三面牆，上面掛著〈死刑犯的希望〉的三連畫，色調是嚴肅奔放的黑色。「執行死刑的前夕」中一條似黑色的線，如同一個沒有憐憫心的人，割掉全部的日光線一般。米羅全神貫注的觀賞此三連畫。過了一會兒，然後他讚賞地說：「黑色、嚴肅的底已被善加利用，

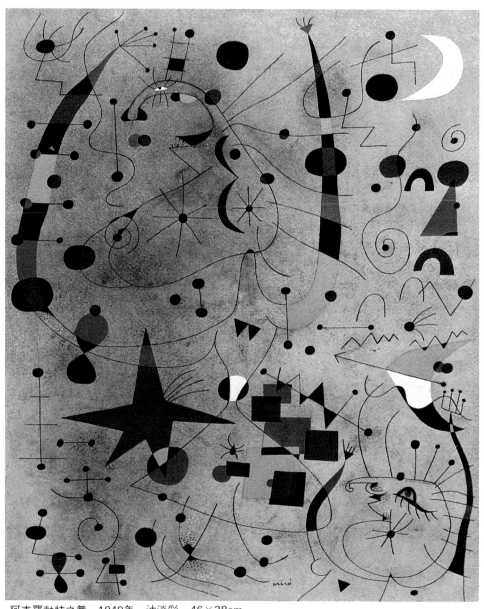

阿克羅勃特之舞　1940年　油淡彩　46×38cm
女詩人　1940年　廣告顏料、油畫　38×46cm　私人收藏　（右頁圖）

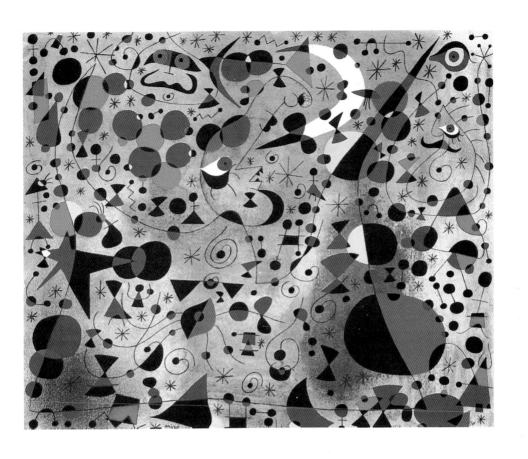

這三連畫構成虔誠、嚴肅、深思、靜肅的地方,這是一個在臨終時有雙重意義的小教堂。」

阿蒙:「您懷疑這也是一種預言嗎?」

米羅:「我不要花太多的時間來和您談這個——一個可怕的預言。我決定不要知道它,那天他們將絞死那可憐的加泰隆尼亞青年。」

我們靠近第一批最近的作品,它們引起米羅極大的注意。他走來走去像機器人一般默默無言的觀賞它們。他的太太碧拉,一再地勸他坐下來。米羅喃喃抱怨著:「讓我站著看畫,我已瘋狂地作了這許多的畫,為了是讓人們知道我還活著,還能呼吸,還有很長的路要走。在這裡它們指出許多

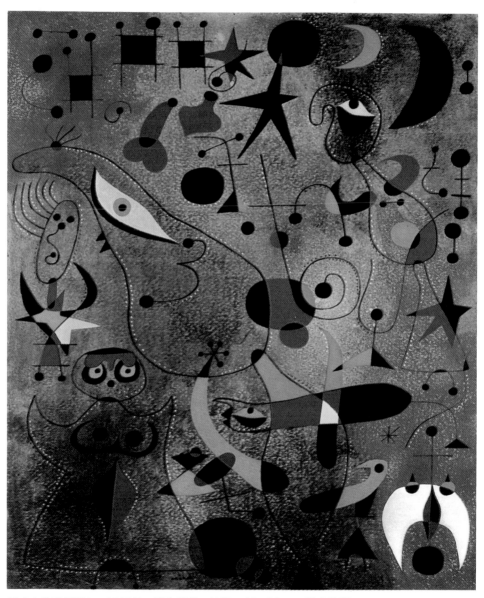

星座（拂曉初醒） 1941年 廣告顏料、油畫 46×38cm 私人收藏

候鳥　1941年
廣告顏料、油畫
46×38cm　私人收藏

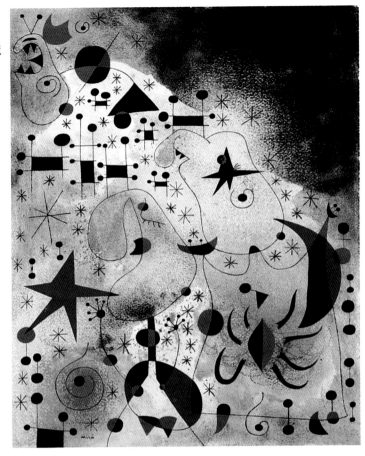

新的轉變」。

　　我暗示他（塞爾特給我一個理由）最後的一幅畫如何在
展覽前的一個星期畫出，事實上，它不同於其他的畫。米羅
好像也很高興地接受這個讚美，因爲這是一個真實的讚美。

　　他說：「我甚至能夠給與更多的戰爭。假如這裡的一幅
畫爲了濃縮全部其他的感覺，表示現在所表示的。在選擇畫
題時，我毫不懷疑的用「自畫像」和所定的時間，在一九三
七年和一九六〇年之間，包含有二十三年之久，爲了顯示出
作品的一種永遠存在的真理。」關於〈自畫像〉這幅畫是屬於
一九三七年代，他在一九六〇年將它畫出，在此畫上有很多

圖見98頁

115

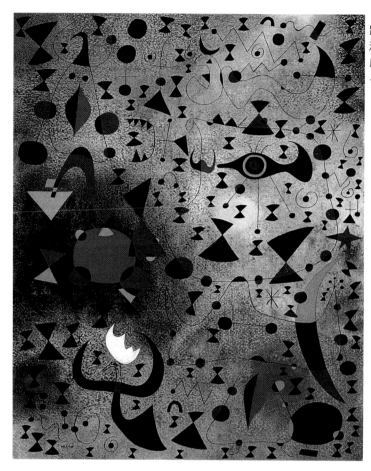

跟隨天鵝的腳步到彩虹
湖畔　1941年
廣告顏料、油畫
46×38cm　私人收藏

爽快和綜合性的痕迹及實際上減少手勢的圖解。畫家真實的
眼光是用來引起新的觀念——有一些清澈的眼睛，藉著其他
睜著大而圓的眼睛來看我們。米羅全部的畫作或多或少都畫
有眼睛。有的隱藏起來，有的出現在畫內，但是就像刺人的
和無所不在的太陽一般。米羅全部的作品，是一種永存不間
斷的眼光注視著我們，就如馬加多（Machado）隨口念出
的詩句一般：「你所看到的眼睛，不是眼睛，因為你在看
它，於是就像是眼睛也在看你。」

　　阿蒙：「在根本上我比您幸運，因為我能天天來看畫

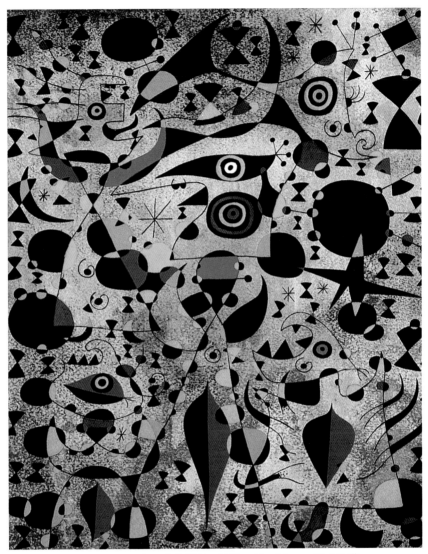

被飛鳥環繞的女人　1941年　廣告顏料、油畫　46×38cm　私人收藏

展，而您不能。」

　　米羅：「我也很幸運，因為我能畫更多的畫。」

（本文為一九七八年六月十八日於馬德里現代美術館米羅大
回顧展會場訪問米羅的實錄。）

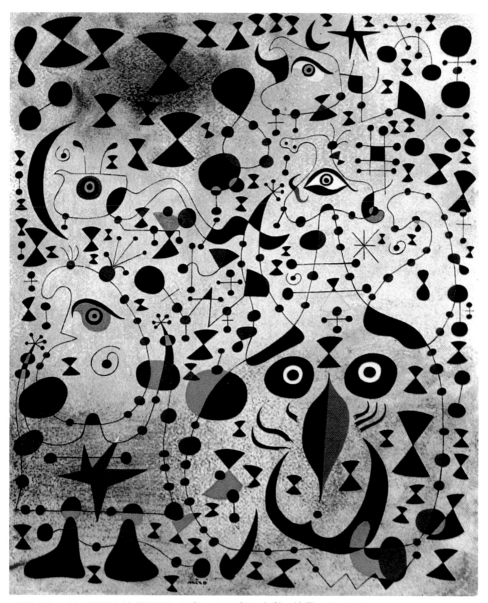

美麗之鳥正對一對戀中情侶解不知之事　1941年　水彩、油畫　46×38cm
紐約現代美術館藏

繪畫的抒情詩：
米羅的話

　　數年前，作者和幾位朋友在米羅的慫恿下，有機會旅行
西班牙北部。提起奧塔米拉洞穴，米羅以一種異常激動的言
詞插進了談話，他說：「不，不，你們不應該浪費時間了，
這些原始的繪畫純然是自然的摹寫」。

　　對於古代洞穴繪畫，米羅可算是第一位讚賞者。他的藝
術顯然是受了諸如克斯底洛和西班牙洞穴繪畫的影響。他尊
重這些傳統的遺產，尤其尊重他的故鄉班尼蘇拉的遺產。然
而，米羅對於古代藝術發生極大的興趣，而倦於作爲奧塔米
拉藝術家們的代表，這不僅對他的繪畫理想，對他的藝術發
展，都是一個重要的關鍵。

　　因爲米羅的理想本在於一種繪畫的詩，嚴格地說，也許
是一種繪畫的抒情詩而不是那敍事詩式的繪畫。再進一步
說，這是一首略去了某些必要的辭藻，精審而熱情的抒情
詩；與馬拉美和華兹華斯的詩相比則較接近於前者。這種抒
情詩，出於喻象的往往比出於事物的組合爲多。

　　這些年來，「抒情詩」已漸漸的接近了他的理想。在二
十世紀初，米羅第一次與馬松周圍的超現實主義派藝術家們
接觸。我們知道從那時候起，在他持久的努力下，他創造了
圖見103頁「畫詩」，例如：〈一顆星星輕撫過一個女黑人的胸部〉，他

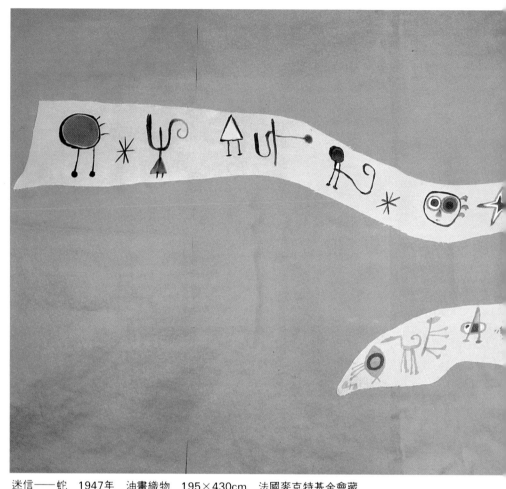

迷信——蛇　1947年　油畫織物　195×430cm　法國麥克特基金會藏

所寫於畫布背面的標題，對於畫面具有一種如此清醒的精神
的連繫，絕對是遠超過任何文字所能形容的。例如〈在哥德　圖見125頁
教堂裡聽風琴的舞者〉、〈人物、鳥與星星〉，及〈月光下的戀　圖見132頁
人〉等。然而，這些在他「畫詩」中的標題和辭語，不過是
真正的畫詩的註解而已。這種註解是米羅的基本概念，與純
樸的文學修養的結晶，它們常使繪畫的內容充溢，因此這是
米羅興趣的象徵，而不是興趣的主要的表白。整個的真實原
是存在於繪畫本身，既不藉著文學上的技巧，也不藉著文學

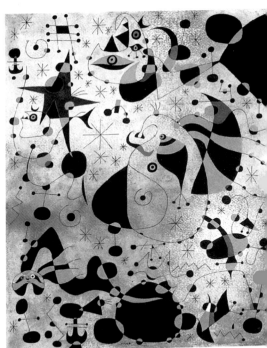

有神奇鳥的風景　1941年　廣告顏料、油畫
46×38cm　私人收藏

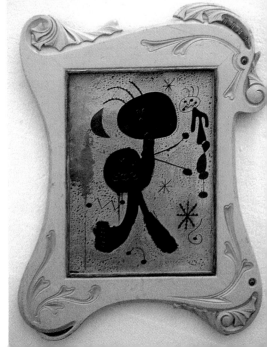

有「新藝術派」畫框的繪畫
1943年　粉彩、油畫畫布　40×30cm
巴塞隆納米羅基金會美術館藏

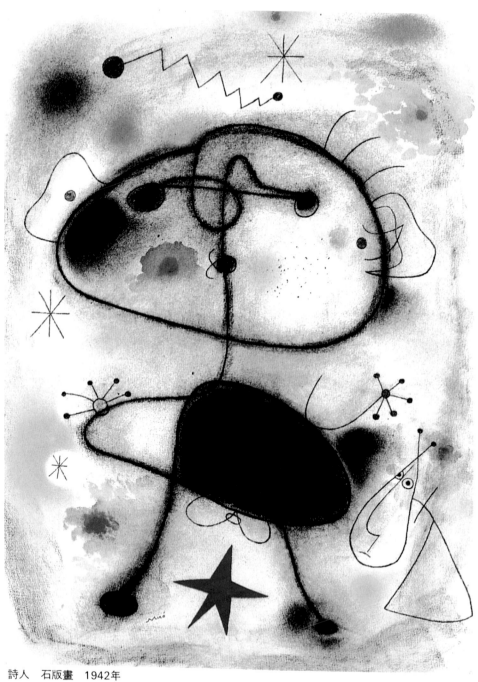

詩人　石版畫　1942年

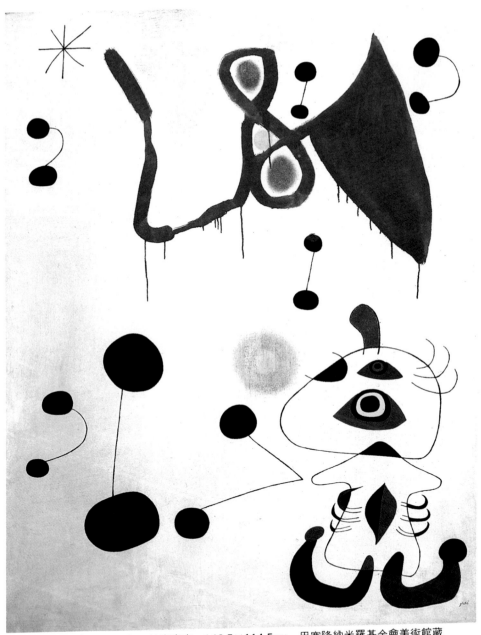

夜裡的女人與鳥　1945年　油畫畫布　146.5×114.5cm　巴塞隆納米羅基金會美術館藏

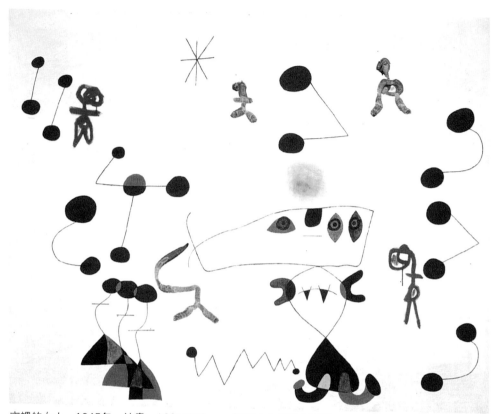

夜裡的女人　1945年　油畫　130×162cm　紐約古今漢美術館藏

與藝術二者的混合方法，乃是採用明確的繪畫形式的表達。
米羅繪畫的基礎是在他能夠自由地運用各種繪畫形式，他從
不離開實質的世界，但他那完美的作品絕不以模擬或仿傚爲
滿足。同時，在米羅所創造的畫詩中，具有一種形態的組合
構圖法，與那僅僅滿足視覺的結合畫面不同。

　　對於米羅來說，奧塔卡拉的繪畫誠然是缺乏神祕性的。
當他涉及了超現實主義派理論，這繪畫上的標題、形式與概
念的聯合的價值之理論，使他對古代的洞穴繪畫再也不能滿
足了。其實，「畫詩」在本質上便是一種形式，因此它不能
與具體的自然完全脫離關係，甚至在那些虛幻的、神祕的、

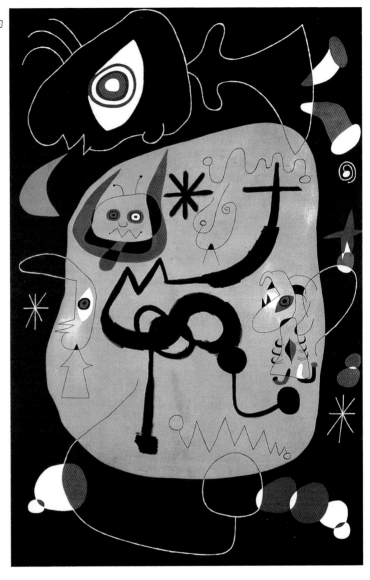

在哥德敎堂裡聽風琴的
舞者　1945年　油畫
195×130cm
日本福崗美術館藏

無意識的表象上亦然。這一點，米羅也承認。繪畫的表象必
須以具體的關係與形態爲基礎，否則觀畫者就難於了解。但
米羅從不在實質世界止步，他在繪畫上的字彙非祇限於隻字
片語的集合。每一個意象均具有它唯一完整的活力，每一個
意象都取自自然或正確的傳統繪畫形式。天才米羅自由地運

125

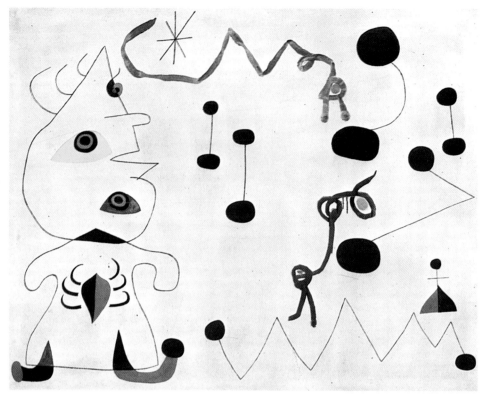

夜裡的女人　1945年　油畫畫布　130×162cm　法國麥克特基金會藏

用著這些形式，然而他從不任意拿它們用於無意義的表現。
米羅的藝術首先以優美的字彙發展他的繪畫。他投注心力於
繪畫上，因爲繪畫給予米羅極大的興趣，他的表現便是他的
創作。通過他的技巧、色彩、畫布或畫板的構合，他使繪畫
充分表達它們自己。在開始作畫時，他不由自主地揮動著畫
筆，隨後，輪廓顯現了，當他認爲應該潤色時候，便依照美
學原理來著色。

　　正爲了這個緣故，一九二八年時，米羅作爲一位卓越的
藝術家，他覺得有必要與超現實主義派的理論家們做個分
野。他自己的藝術理論是尋求無意識事物，將它們納入構
圖，使繪畫能夠完善地表現。

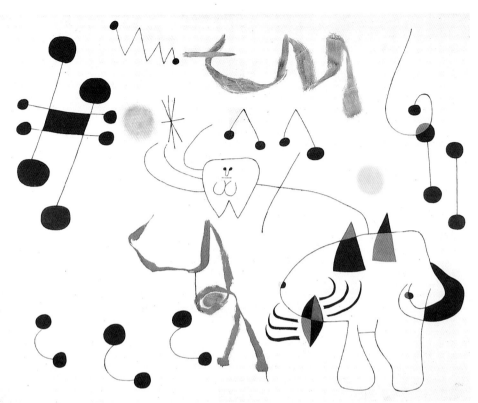

夢想逃亡的女人　1945年　油畫畫布　130.3×162.5cm　巴塞隆納米羅基金會美術館藏

　　「至於我？」米羅説：「一種形式並没有絲毫抽象可言，這往往是事物的標記罷了，平常總是：一個人，一隻鳥或是別的。然而，對於我，繪畫不是爲了形式而有形式」。

　　「早年，我是個純粹的寫實主義者。我曾長期地從事於寫實的繪畫，直到〈農場〉一畫完成爲止。甚至當我在巴黎畫〈農場〉時，我還常到蒙脱勞去，我是這樣的依賴著自然，並且常在包洛森林拾取細枝和樹葉，作爲畫面前景的樹木花葉的圖樣。這張畫代表了我的故居——巴黎的蒙脱勞——周圍的一切。我很熟悉那裡的風景，而這張畫使景物有了生命」。

　　直到今天，在蒙脱勞還存留著米羅〈農場〉畫中的景物：

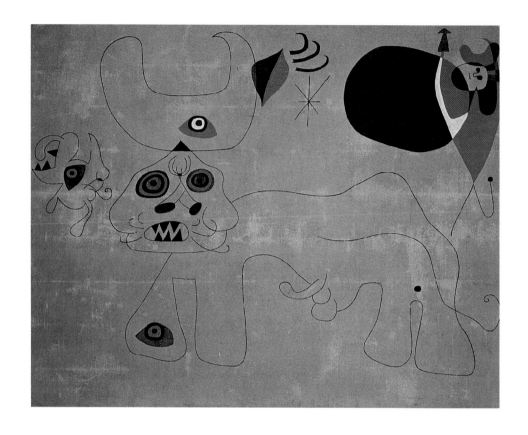

那同樣的雞塒的牆網，較遠的井，屋旁的馬車，田間的溝
畦，畫面前景稀疏的樹木，以及相似的驢子。

「此外〈農場〉是一幅眼前許多事物的綜合畫。我一向欣
賞加泰隆尼亞私人教堂中的繪畫，和哥德教堂裡祭壇的壁
畫。在我工作上有一個重要的條件，就是我經常需要作自我
修改，一張畫的任何一部分都應當是明確與均衡的。例如我
初期所作的〈農婦〉，我發現我畫的貓太大了，以致使整個畫
面失去了和諧，因此在前景上需要二個重疊的圓圈和一個直
線角。這乍看起來像是神祕性的標誌，其實並非具有奇妙的
意象，而祇是用來使畫面均衡罷了。但是，就爲這種需要，
使我那年（一九二二年）竟曲解了一個事實——我以爲光滑
的馬廄的牆壁上必須有裂縫，跟屋宇的外壁那樣，才能與旁

128

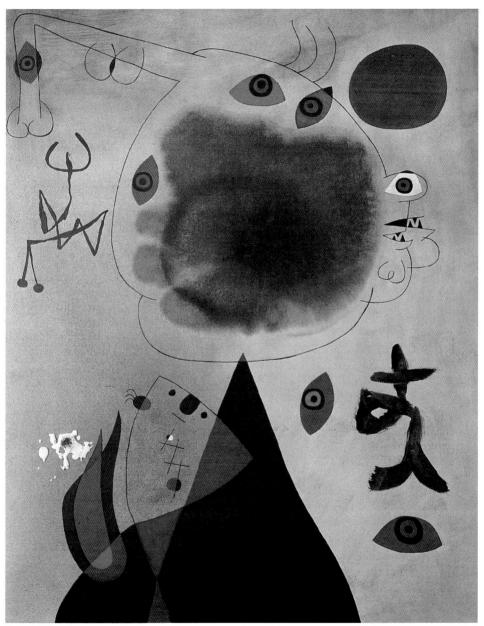

太陽下的女子與少女　1946年　油畫畫布　143.5×114cm　華盛頓赫希宏美術館藏
鬥牛　1945年　油畫畫布　114×144cm　國立巴黎現代美術館藏　（左頁圖）

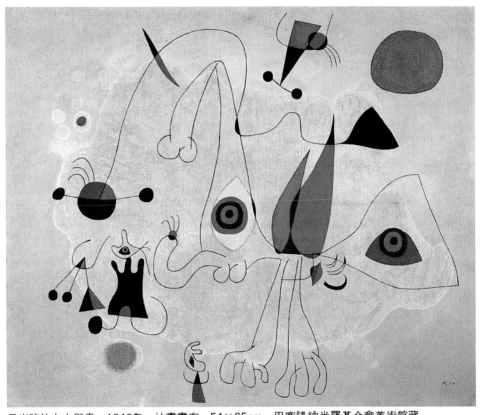

日出時的女人與鳥　1946年　油畫畫布　54×65cm　巴塞隆納米羅基金會美術館藏

邊雞舍的網牆相稱。這樣的自我修正促使我向自然學習，並
學習加泰隆尼亞教堂繪畫的簡化題材」。

　　「還有立體派，我從立體派學習了繪畫的構圖。」

　　「早年我受了兩位先生的影響：一位是烏格爾，另一位
是巴斯科。烏格爾給予我的影響極其重要，直至目前我所知
道的繪畫的形式，也要歸功於他的作品，然而，在我們中間
仍有著一些區別。因為烏格爾是追隨波克林的浪漫主義者，
為人似乎暗淡而悲觀，而我呢？在我的作品中，雖然是同樣
的形式，卻顯示了比較明快，歡樂的情趣。」

　　「我特別記得烏格爾的兩張畫，都是用漫長的直線刻畫

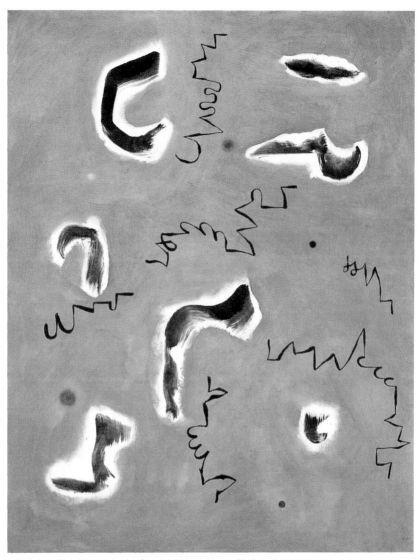

空間中的鳥　1946年　油畫　146×114cm　馬德里蘇菲亞藝術中心藏

出朦朧晦暗的地平線來，把畫布分爲兩半……。在我的作品中有三種要素，可以代表烏格爾的作風的，它們是：一個紅色的圓圈，一個月亮和一顆星，它們常以不同的樣式繼續存留在每一張畫中。我覺得這永遠是一件有趣的事，一個人在

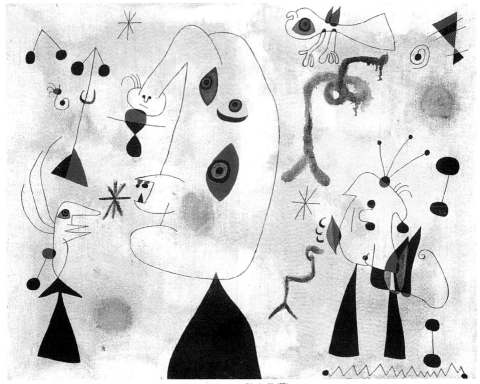

人物、鳥與星星　1946年　油畫　72×93cm　私人收藏

他的一生中最難得遇到的。由於烏格爾的影響，我發現了我
自己的興趣：如平面的天體，虛空的地平線，以及繪畫的標
題詩句等的愛好……。」

　　這些直接取自自然，或是得自他的故鄉的藝術傳統，或
是師承先進的種種繪畫形式，漸漸的形成了米羅的象徵性風
格。在他的畫中，有一種經常採用的形式，那便是「梯
子」。

　　「第一年我常畫塑像式的『梯子』（如〈農場〉中的梯
子），因爲那比較常見。後幾年，尤其是在戰爭時期，那時
我在馬約卡島，最初也還用塑像式的，後來改用了象徵式的
以表示逃亡。」

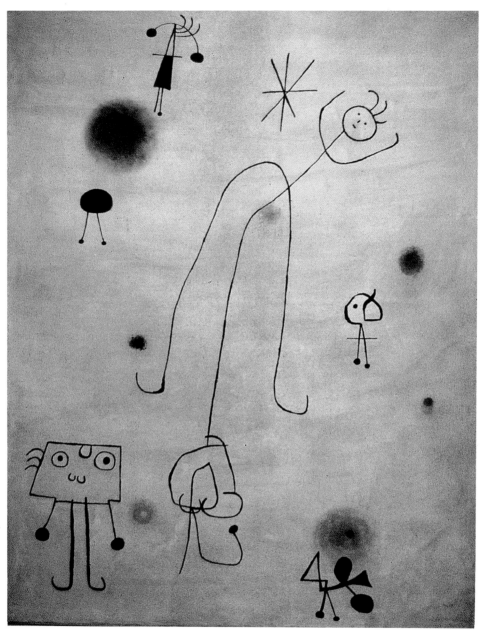

早晨之星　1946年　油畫畫布　146.5×114.2cm　巴塞隆納米羅基金會美術館藏

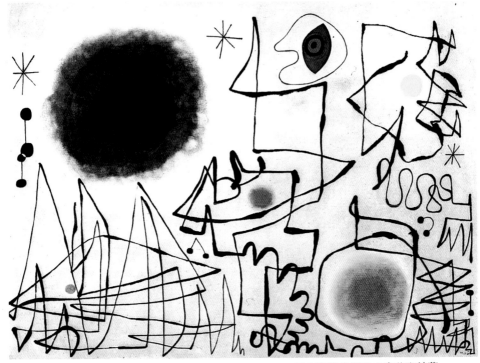

向薄暮微笑的鑽石　1947年　油畫畫布　96.9×130cm　巴塞隆納米羅基金會美術館藏

「巴斯科是當年第二個影響我的人，他給我的影響至今
尚在，他坦白、無偏見，並鼓勵我在工作上採取適當的自
由。我可以任意運用色調，然而，對於三度的立體形式，我
感到相當的困難。巴斯科在拉倫巴美術學校教我藉由觸感繪
畫，他把實物放在我手中，但不許我用眼睛看。至今三十年
了，這種觸繪的經驗引起我對雕塑的興趣。雕塑是必須用手
去按摸的，先像孩子似的拾起一團黏土，然後加以壓搾
……。從這裡，我得到一種不能從繪畫上獲得的物質上的滿
足。在我早年的素描中，某些概念的痕迹，在今日作品中依
然栩栩如生。例如蛇皮的模樣與我繪畫中某些貴人的身體相
類似，又如鋸形齒也可以在廿年前的畫中找到。我在巴黎的

一九四八年展覽會海報　1948年　60×43.5cm　法國麥克特基金會藏

人物與鳥　1948年　石版畫
65×50.5cm
德國克雷費爾德皇家威廉
美術館藏

詩畫集《 Tristan Tzara 》
1948～1950年
石版畫　38×28cm

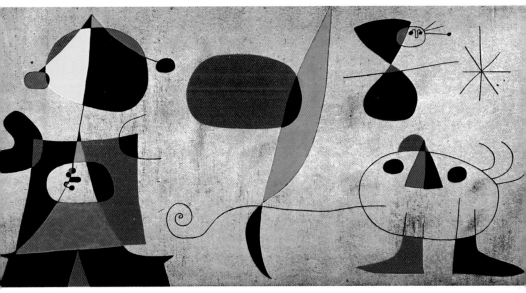

壁畫　1948年　油畫畫布　125×250cm　巴塞隆納米羅基金會美術館藏

第一年，那時我正在作〈農場〉。我用了夏卡爾的畫室，馬松
的畫室就在我隔壁。他是一位有思想的學者，他的朋友大多
是當時的青年詩人，在馬松那裡我結識了他們，從而我知道
了關於詩的研究。馬松給我介紹的詩人，比我在巴黎認識的
畫友，更使我感到興趣。我常常因他們啓示我的思想，與他
們所探討的詩歌而神往。我整夜不睡，讀著哲雷（Jarry）
的《Surmale》。」

「讀詩的結果，使我漸漸脫離寫實主義的領域。自從
〈農場〉完成以後，我便完全憑著幻想繪畫。那時我每天只以
幾個無花果爲食，我不恥向我的朋友求助，而饑餓是幻想的
巨大的泉源，我能夠久久地端坐著，凝視著破舊的牆垣，把
它們搜入畫紙或麻布裡。」

「漸漸的我藉著物質上的因素，從幻想轉移爲暗示的形
式，但仍然遠離著寫實主義的範疇。如一九三三年我常把報

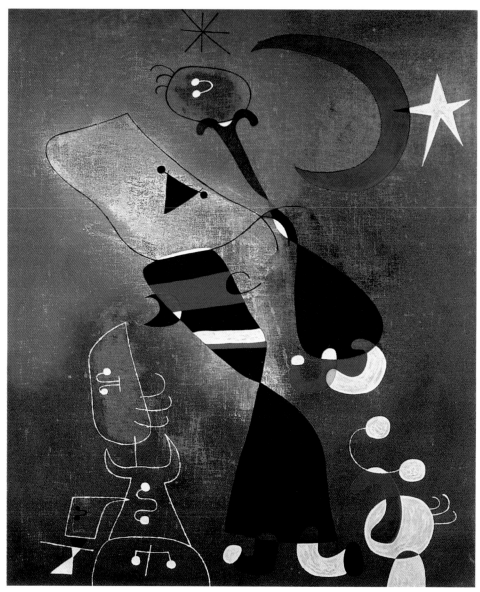

月下的女人與鳥　1949年　油畫畫布　81×65cm　倫敦泰特美術館藏

燃燒的人　1949年　鉛筆畫紙上作品　24.5×31cm　法國麥克特基金會藏

　　紙撕成小片，貼在板紙上用作草木，其實我並不照初稿繪
畫，不過讓它引發我的想像罷了。」

　　任何時候，米羅並沒有遺忘了他對傳統的尊敬，在他初
次熱中於超現實主義理論以後，他立刻發現只有敬重和維護
正確的繪畫與藝術的傳統，才不致自陷於偶然意識的危險
中。

　　一九二八年，他旅行荷蘭，帶回一套精美的荷蘭風情郵
票，那已是經過了阿姆斯特丹的斯蒂複製而成的作品。

　　從斯蒂複製的畫面上，我們可以看出米羅構思態度的轉
變。那可愛的狗，二個注視著貓的孩子的胖臉，桌子上的貓
和吹長笛的婦人。其間對比的變化極大，那男人帽上的羽

人物與星星　1950年　石版畫　64.5×50.5cm
德國克雷費爾德皇家威廉美術館藏

人物與紅色太陽 II　1950年　石版畫　64×
50cm　德國克雷費爾德皇家威廉美術館藏

毛，裝飾了整個畫面，使得各部分緊湊在一起。若沒有斯蒂的複製，便難於了解與欣賞。然而，對於米羅，繪畫的主題總比事物的刻畫重要，正確地說，繪畫的結構骨幹是極其重要的。

　　一九二九年末，米羅採用了活的模特兒，〈一七五○年代的米爾茲夫人畫像〉，便是他奇妙的「想像肖像」的作品之一。顯然地，在他的繼續努力下，他恢復了他所尊敬的傳統的基礎，但同時他也儘量保持，超現實主義派繪畫上表現的自由。要回復傳統而又不流於通俗是一件困難的事，因爲隱藏在繪畫表面底下的意義，不需要觀者了解，便能給予他影響。

有繩子的構成　1950年　油畫畫布　96.6×76cm　艾因特荷芬市立敎區美術館藏

被太陽閃光而受傷的星星　1951年　油畫畫布　60×81cm　蘇黎世古斯塔夫·蘇斯特克藏

　　代替從前那種先作草稿的畫法,米羅作了寫生畫〈貓舞〉。其中某些面部特徵的游離,簡化的誇大,經過均勻的線條間雜以點與色圈做調和,再與簡化的軀幹相合,這種軀幹實與調和的頭部與臉部對應。以後米羅的注意轉到無生物的動態上。用單純的均勻線條,形成矩形畫面內的組合,這樣完成的形象便是原物的明確變形。

　　然而最近十二年來,米羅的繪畫有一種相反的趨向。雖然他沒有回到超現實主義的工作上,但從他最近的作品看來,他是比「荷蘭室內」,或甚至是一九三七年到一九三八年期間(他的寫實主義時期),更接近了超現實主義。

　　米羅說:「我很少憑幻覺繪畫,或像二十年前(大約一

紅色翅膀的蜻蜓　1951年　油畫畫布　81×100cm　巴塞隆納米羅基金會美術館藏

九三三年）那樣以初稿構思。目前，使我極感興趣的是，我所使用的各種事物，牠們經常供給我靈感，正如牆上的裂縫啓示了達文西那樣」。

「當我開始在畫布上作畫時，我並未想到我將要完成怎樣的形象。在第一次靈感的火焰熄滅後，我把畫板放在一邊，可以數月不去看它一下。然後，我把它拿出來，按著結構的原理，加以嚴格的修飾。」

「當我工作的時候，形式對我而言是很重要的，換句話說，在我開始作畫時，並沒有想到我所要畫的東西。但在我的筆下，繪畫本身顯現並暗示了它自己是一個婦人，或是一

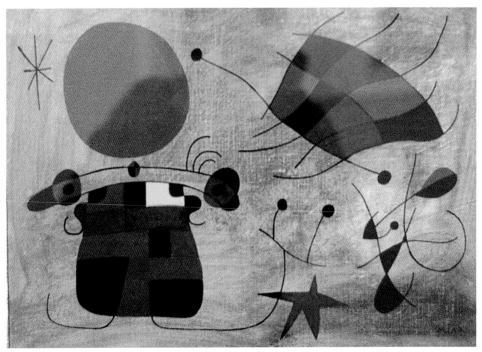

光輝翅膀的微笑　1953年　33×46cm

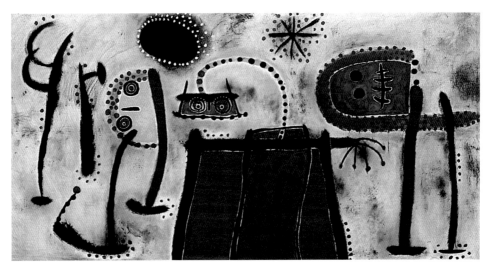

繪畫　1953年　油畫畫布　195×378cm　紐約古今漢美術館藏

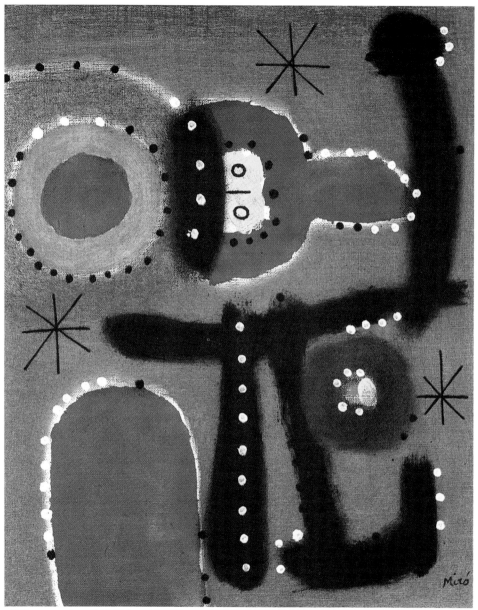

繪畫　1954年　油畫畫布　46×38cm　巴塞隆納米羅基金會美術館藏

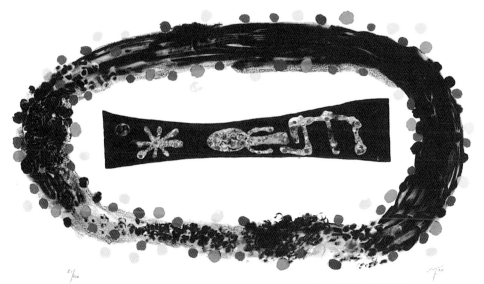

星座（星夜） 1954年 石版畫 50×66cm 德國克雷費爾德皇家威廉美術館藏

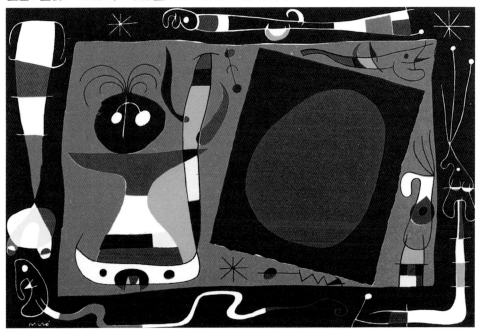

反射鏡中的女人 1956年 石版畫 37.5×55cm 德國克雷費爾德皇家威廉美術館藏

146

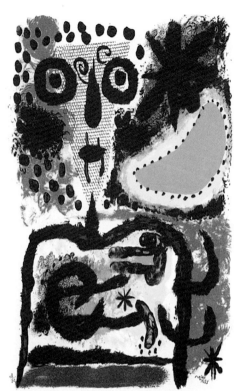

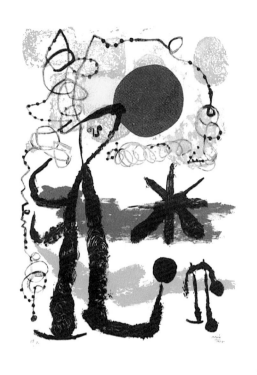

有斑點的人物　1955年　石版畫　76×56cm
德國克雷費爾德皇家威廉美術館藏

憂愁的漫遊者　1955年　石版畫　76×
56cm　德國克雷費爾德皇家威廉美術館藏

隻鳥。」

　　「甚至有時不經心的數筆便勾出了清晰的形象。畫布的
破孔，畫板上的污點，都可以作爲繪畫的落筆處，接著就需
要精細的設計。所以先是無意識的、自由的、隨便且完全地
讓繪畫原理來駕馭繪畫的進行。」

　　這種方法是米羅早年所反對的，我們因此能説，他現在
的理想是在一種繪畫方法上的復興，一種傳統表現方法的革
新，而不僅僅在於從寫實主義理論中獲得自由。

　　然而，米羅所謂的「完全地駕馭著繪畫的進行」，「冷
靜地工作猶如一個工匠」是什麼意思呢？這可以從他一九四
六年的草稿和他寫在零亂的册子上以爲作畫備考的附註中，
找到清楚的答案。

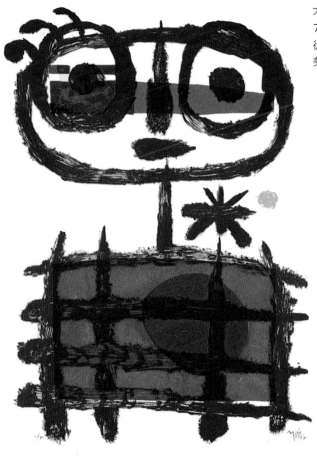

太陽　1955年　石版畫
76×56cm
德國克雷費爾德皇家威廉
美術館藏

　　我們還記得當米羅初次熱中於超現實主義派時，曾整夜
不寐地讀著詩，尤其是讀哲雷的《Surmale》傳。但在他最近
的畫中，我們可以窺見這種興趣的復活，這種復活在他世紀
中的作品裡尚不能發現。如今，熱中於超現實主義派的日子
又來了。所不同於昔日的是，在自制與自由的繪畫方法中，
米羅已經了解其真義並著重於後者了。詩人從未離開其作
品，真正的繪畫詩人米羅，以喻象構思而極少從事於寫生
畫。正如德塞納斯（G. R. Dessaignes）論米羅的畫說：
「一顆星能變成一隻眼，兩個乳房暗示了胸膛，一個性器官

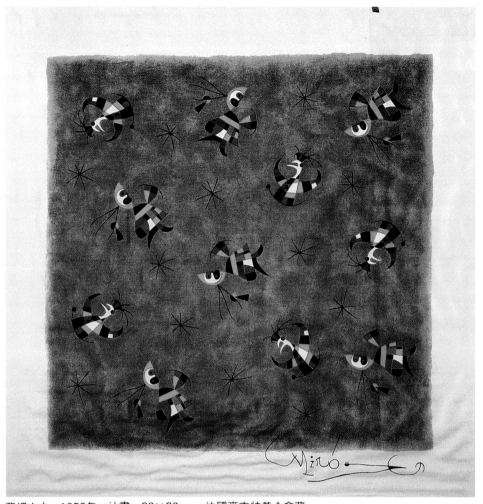

薄綢方巾　1958年　油畫　86×86cm　法國麥克特基金會藏

成爲可怕的卑微……但這一切純然是卓越的繪畫而不是文
學。」

　　米羅在作品中表現了特有的嚴謹，這可能使他進入更嚴
謹的境界，那時他的畫將接近一種過於冗繁的完美。然而在
今天，他的作品中仍能見到新的自由，新的繪畫的歡愉，仔
細觀察，便可以知道他的極端的自由，乃是基於傳統的教
訓，自我解放的堅毅，以及一種嚴謹的自我批評。

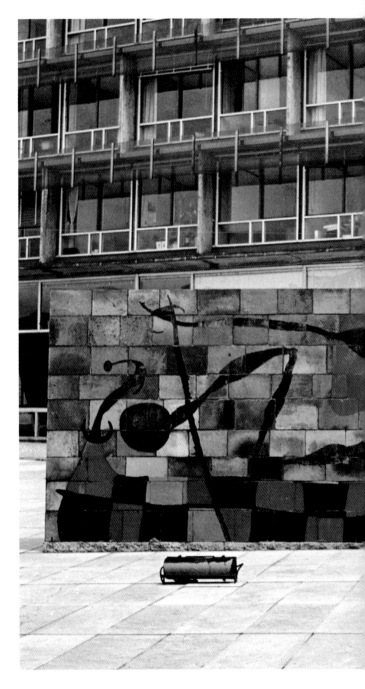

聖誕快樂　1957年　混合技法紙上作品
27.5×21.5cm　法國麥克特基金會藏

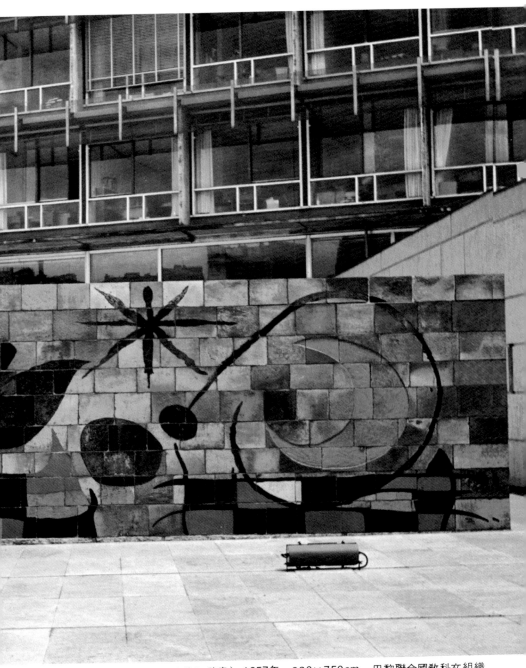

月（陶版壁畫） 1957年　230×750cm　巴黎聯合國教科文組織

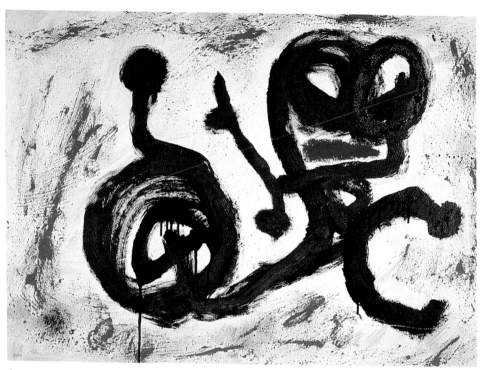

鳥　1960年　油畫厚紙　75×105cm　法國麥克特基金會藏

紅色行動　1960年　鉛筆畫紙上作品　43×70cm　法國麥克特基金會藏

星空：
米羅誕生百年紀念

　　一九九二年年底，媒體競相報導有關碧拉及米羅基金會
於馬約卡島成立的消息。其實這個地方也就是米羅晚年居住

三個女人　1960年　炭筆、油畫厚紙　51×65.8cm　巴塞隆納米羅基金會美術館藏

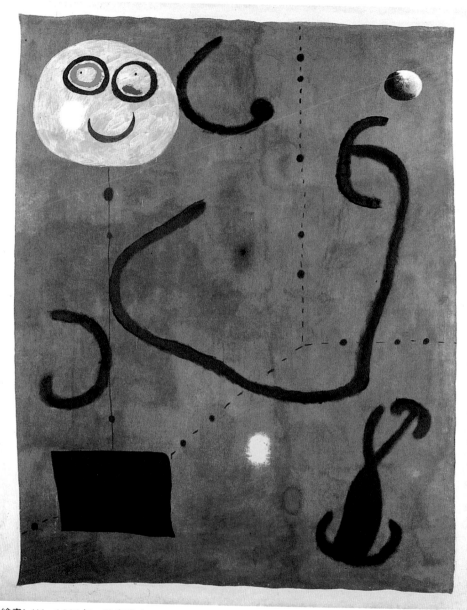

繪畫I／V　1960年　油畫畫布　92×73cm　巴黎麥克特畫廊藏

紅色圓盤　1960年　油畫畫布　129.2×165.1cm　路易斯安納州紐奧良美術館藏

的地方，他的妻子碧拉在米羅誕生的百年紀念之前，成立了
這個基金會。觀衆可以從新聞媒體看到滿頭白髮的碧拉向參
加開幕的來賓致意；而西班牙文化部也宣布一九九三年爲
「米羅年」，以慶祝他的百年誕辰。

　　一九九三年元月十九日，蘇菲亞藝術中心在王妃的剪綵
下開幕了。這只是米羅百年紀念的開始而已。事實上，除了
以上所談及的兩個單位之外，像巴塞隆納的米羅基金會及當
地的金融機構，也將有重要的展出活動。而這一系列的計畫
主要由蘇菲亞藝術中心執行，另外其他國家也有配合的活
動，例如紐約現代美術館就將會有三百二十五件作品展出。

繪畫I／V　1960年　油畫畫布　92×73cm　巴黎麥克特畫廊藏

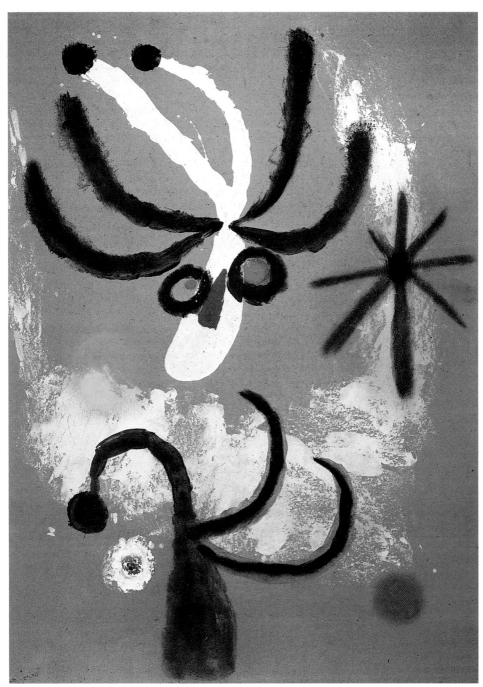

夜鳥　1960年　油畫厚紙　105×75cm　巴黎麥克特畫廊藏

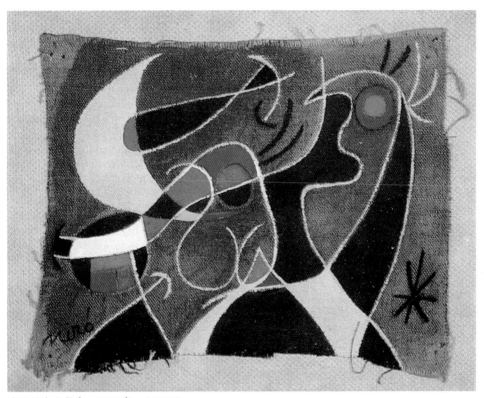

夜裡的女人與鳥　1961年　14×18cm

　　西班牙過去曾辦過兩次米羅的專題展，一次是由文化部
於一九七八年所辦的「米羅回顧展」，另一次則是在蘇菲亞
藝術中心成立之後，於一九八六年以「雕刻家的米羅」為題
舉辦的展覽。這一次所展出的是以滿布星辰的天空為主題。
其實我們從展覽的標題就可以窺知展示的內容，這次的主題
重點放在米羅作品中對星星的各種描繪，甚至整個宇宙。

　　米羅的星星誕生於二〇年代，一直到延續他繪畫生命的
頂峯的七〇年代。整個展覽雖然以星星的形象為主，但是最
主要的卻是著眼於他創造的過程及米羅對整個藝術界的貢
獻；就因為如此，蘇菲亞藝術中心強調，透過這個展覽，觀
眾可以印證米羅在歷史上的地位。

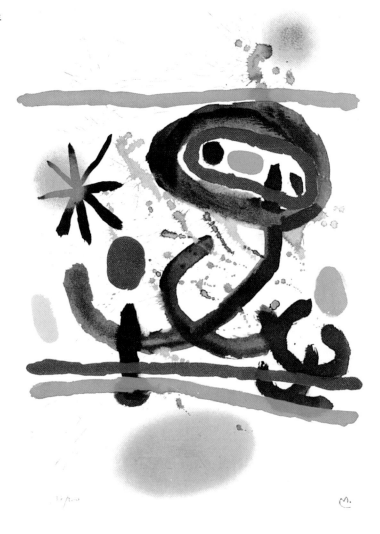

　　在二十世紀中，不管是在美術史方面或是詩史方面，對於星星的描繪是不計其數的，在這些不同的方法中，有許多是和超現實主義有關的。假如讀者對於超現實的形象及思考的方式不是很陌生的話，一定會記得這個美術運動的藝術家開採、使用他本身最深沈的夢，著重於偶然機會的法則及自動抒寫的技法。這些藝術家認為只有這樣做，才能喚醒並抒

藍色 I　1961年　油畫　270×355cm　私人收藏

發思想裡帶有詩性的自由，而且那是一種內心深處的感覺。

　　超現實主義之父普魯東（Breton）曾經說過這麼一句話：「在我們這一輩人當中，米羅是最超現實的。」假如我們把造型藝術以文學中的句法來比擬的話，不難發現在米羅的創作世界中，他實在太自由了，而且是自發性的。

　　在「星空」這個展覽中，非常有秩序地陳列有關米羅在這方面的創作，總計有油畫六十張，素描及水彩五張。經由這些作品，不難發現米羅的星星是如何誕生的，而星星在他畫面中的地位及含意又是如何。米羅個人式以十字型為架構的星星，讓所有畫面的形象充滿著象徵意味。

藍色II　1961年　油畫　270×355cm　巴黎龐畢度國家藝術文化中心藏

　　這個展覽是由美國著名的藝評家諾威（Margit Ro-
well）策劃，配合他整個活動的則是羅斯（Ylva Rouse）。
展覽廳一開始懸掛的是米羅於一九三七至三八年所畫的自畫
圖見 42、45、44頁像，緊接著則為米羅的宇宙，〈加泰隆尼亞風景（獵人）〉、
〈風〉、〈我金髮美女的微笑〉。米羅二〇年代的作品，不論素
描及剪貼，都是以星空的全景呈現。三〇年代時，則是無止
境的藍色符號。六〇年代，經由他本身智慧的延續，使得米
羅和穹蒼聯繫在一起。諾威表示，他寧可以細膩的手法來呈
現米羅的星空，給觀衆一個完美的米羅回顧展；而不是以一
般性的回顧展來表達。

藍色Ⅲ 1961年 油畫 268×349cm 巴黎龐畢度國家藝術文化中心藏

米羅的藝術歷程

　　米羅生於一八九三年的巴塞隆納，由於正值世紀末，再加上鄰近法國，使得這個城市到處充滿生機，米羅就在這種氣氛中渡過他的童年。他和當代的世界名家一樣，經由學習、觀摩到創造。他先從野獸主義開始，同時他的作品帶有很濃的塞尚風味，但是很快地他就朝著具有特性的超現實主義發展，也就是說從一九二四年起，他成為一個星星的忠實者。

　　到巴黎後，米羅很快地就和超現實主義的藝術家們聚在一起，而且成為其中的一員。讓他吃驚不已而且心中不快的

壁畫 I　1962年　油畫　270×355cm　私人收藏

是，弗朗哥元帥竟然在內戰中獲得勝利，緊接著在整個當時的歐洲已經是山雨欲來風滿樓的情況，每個人都籠罩在世界大戰的陰影下，此時已是一九三九年之後。爲了這個理由，米羅逃難到一個名爲瓦侖吉威爾的小村莊，一九四〇年米羅在此以膠彩畫了「星座」的系列。

星座系列

　　在這麼多的畫題中，沒有任何一個畫題像星星讓米羅這樣的著迷過。星星及流星的形象始終活生生的出現於米羅的作品中。它開始於一九二四年，但米羅的星星達到高峯卻是在一九四〇年以「星座」爲名的系列之後。這個系列始於瓦

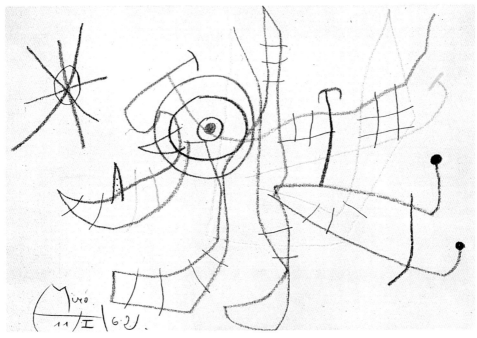

鳥與星星　1962年　粉彩畫畫紙　31×46cm　米蘭私人藏

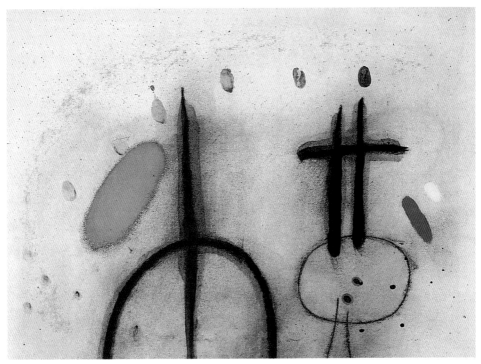

人物　1962年　油彩、粉彩畫畫紙　50.3×65.5cm　巴塞隆納米羅基金會美術館藏

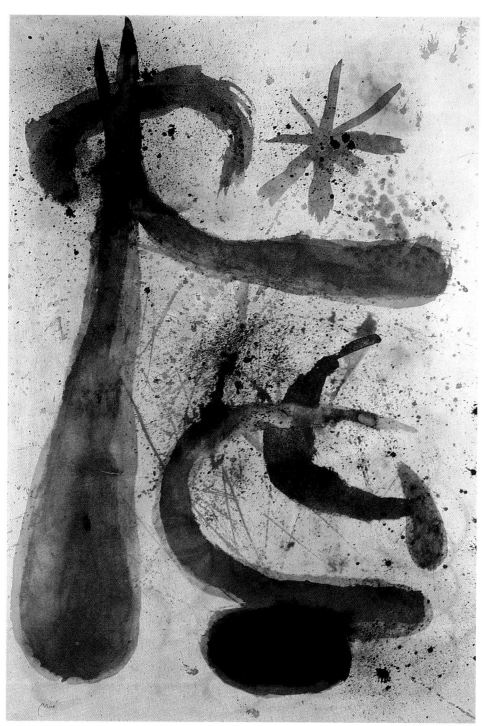

人物與星星　1963年　墨水、膠彩畫畫紙　100×70cm　巴塞隆納米羅基金會美術館藏

無題　1964年　紙上貼裱水彩畫　70×107.5cm　法國麥克特基金會藏

俞吉威爾，由元月至五月，然後隔年在馬約卡島及蒙脫勞繼續完成。諾威認爲，這些畫於紙上的小作品的題目，是整個自然，是白晝及夜晚的每一時刻，是女人、鳥以及各種動物的幼兒寫真或想像，是湖羣、山岳、花、火焰、星辰，這些美麗的事物滿布於漆黑的夜晚，或者模糊不清的白天，完完全全就好像米羅生於其中。很明顯的，這些事物發展的地方是天空，是白色的玫瑰在傍晚灰闌中；或者在深沈的藍夜中，屬於星星的天體運轉。所有的慧星、所有的恆星及流星羣，組成一個景致，一個與米羅渾然一體的景致，一個以安祥寧靜向他祝福的景致。

　　儘管這個系列的尺寸不是很大，但是它卻開始答覆了米羅因西班牙內戰，而被強迫放逐所造成的影響。這些作品的

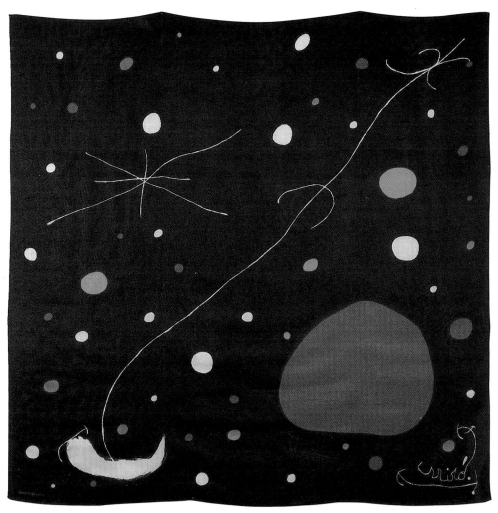

披肩　1964年　油畫畫布　120×120cm　法國麥克特基金會藏

尺寸受到限制，則因當時的米羅受內戰的隔離，再加上焦慮
對他的折磨，儘管那時候米羅的處境是如此的糟，但是今日
的史學家卻認爲，這段時間的作品是他藝術生涯中，最爲耀
眼光亮的一段。除此之外，不難從這系列中察覺米羅對素材
的敏感。他那絢麗的色彩、廣寬的色層引起那似幻似真的景
象，另外在構圖方面又是那麼的特別。這時的作品在這展覽

草原之歌　1964年　油畫　193.5×130cm　聖保羅瑪格麗特基金會藏

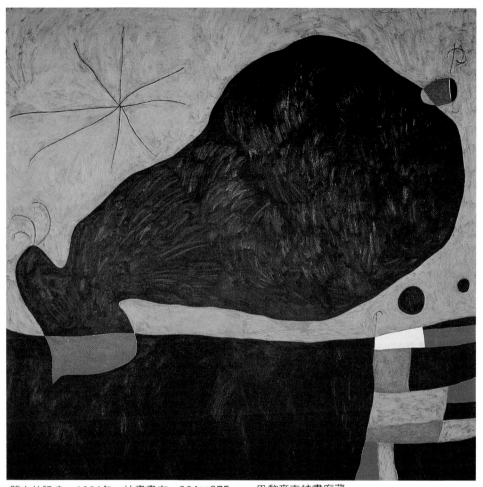

朋友的訊息　1964年　油畫畫布　264×275cm　巴黎麥克特畫廊藏

圖見110、121、118頁　中展出的有〈早晨之星〉、〈有神奇鳥的風景〉、〈美麗之鳥正對一對戀中情侶解不知之事〉……等。

　　根據過去一位藝評家的說法，認為在這個系列中並不帶有家族因素。那分散的和諧分置於每張紙的表面，創造出複雜的圖象，而由這裡來向所有具說服力的傳統法則挑戰；重

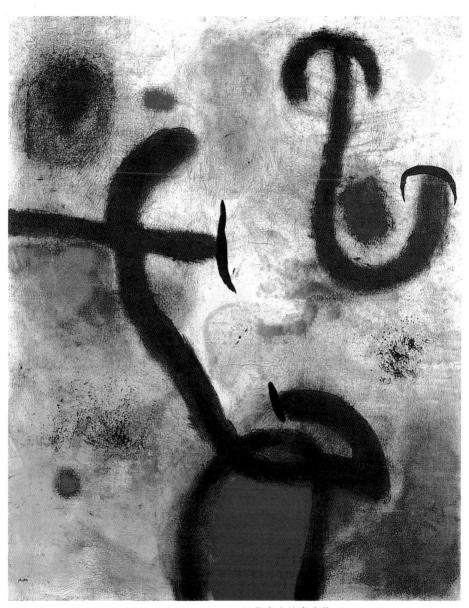

女人與鳥　1964年　油畫畫布　162×130cm　巴黎麥克特畫廊藏
女人Ⅲ　1965年　油彩、壓克力畫畫布　115.9×81cm　巴塞隆納米羅基金會美術館藏
（右頁圖）

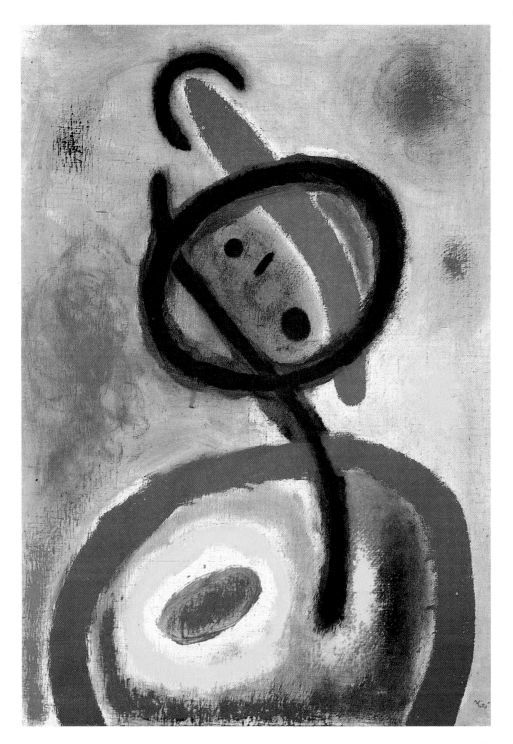

171

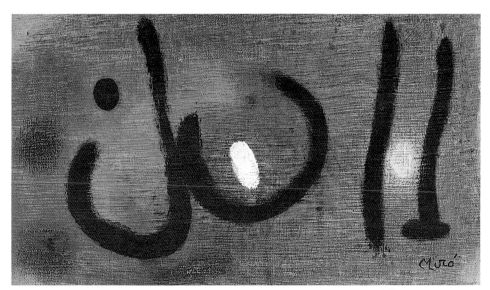

靡靡之音　1966年　油畫畫布　19.3×33.3cm　巴塞隆納米羅基金會美術館藏

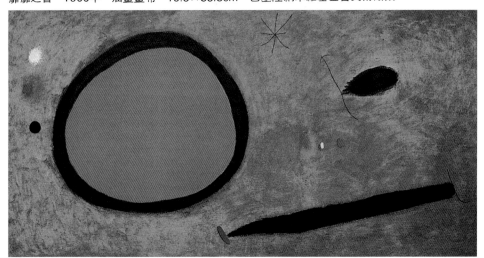

飛翔在月光下　1967年　油畫畫布　130×260cm　巴黎麥克特畫廊藏

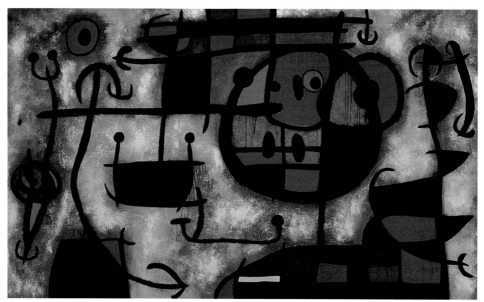

滑雪課　1966年　油畫畫布　193×324cm　巴黎麥克特畫廊藏

要性、透視、比例、底部的關係及形象的關係，雖然受到畫面尺寸的限制，但是米羅自由的表現，他的創造能力和他的激情，就有如他的技巧一樣，很完美的被控制著及使用著，而且從來未曾那樣的絕對過。

　　米羅自己也承認，「星座」在他所有的作品中是幾個最重要的系列之一。當他把這些星星置於平面時，會產生一種宇宙的視覺和一種異常的精神性的能源。在西方的美術史上，米羅的「星座」被視為最有成就的作品之一。有很多知名的藝術家都深深被這系列給吸引住，如柯爾達（Alexander Calder）和帕洛克，對「星座」中的線和空間所產生的功能深感興趣。

　　米羅回到西班牙的馬約卡島是在德國佔領諾曼第的前幾天，後來他在此地中海小島把「星座」系列完成了，而他回到巴塞隆納則是一九四二年的事。米羅用蛋彩和油彩調松節

夜之鳥　1967年　油畫畫布　190×277cm　法國麥克特基金會藏
母音的曲調　1966年　油畫　360×114.8cm　紐約現代美術館藏（左頁左圖）
女人與鳥　1967年　油畫紙上作品　203×60cm　法國麥克特基金會藏（左頁右圖）

油畫於紙上，一共畫了二十三張「星座」系列。這些作品大部分的尺寸是三十八公分乘四十六公分，這次的展覽我們可以觀賞其中的十一張。這些作品在一九四五年曾在紐約展出，一九五九年也到過巴黎展覽。普魯東曾爲米羅的這些作品寫過藝評，並且把這些作品稱爲「完美的天空」。稍後米羅自己也曾提及爲甚麼他用直的方式來畫這些作品，他說：「直到今天，當我在散步的時候，我依然是看著天空或者看著地上，而不是看著風景」。

米羅作品中的詩性

米羅的一生中都和詩非常緊密地結合，這一點是觀賞米

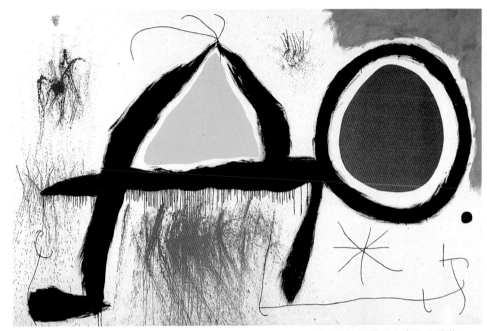

太陽前的人物　1968年　壓克力畫畫布　173.4×259.7cm　巴塞隆納米羅基金會美術館藏

羅作品的一個重點。假如我們說他畫中的符號、形象是來自於大自然的話，那麼他畫中的詩情，則是幫助他把這些東西「沒有結構化」的放在他造型的語彙上，而這點正是米羅的特色，那是不屬於其他任何人的，也不屬於任何在他生平所接觸的詩及文學。四○年代時，米羅曾這麼記載過：「音樂開始扮演一個重要的角色，而它的地位正是詩在二○年代中在我的作品中的地位」。

另一個「米羅年」

當米羅滿七十五歲的那年，加泰隆尼亞人為了慶祝米羅生日，也將那年定為米羅年，米羅曾接受一個非常重要的訪問，現在把部分節錄分享讀者。

訪者：你沒有一種事先設計好的幼稚天真嗎？

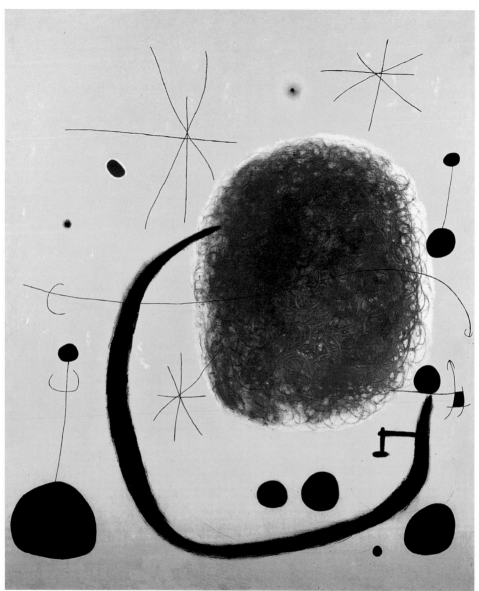

天空藍的黃金　1967年　壓克力畫　205×173.5cm　巴塞隆納米羅基金會美術館藏

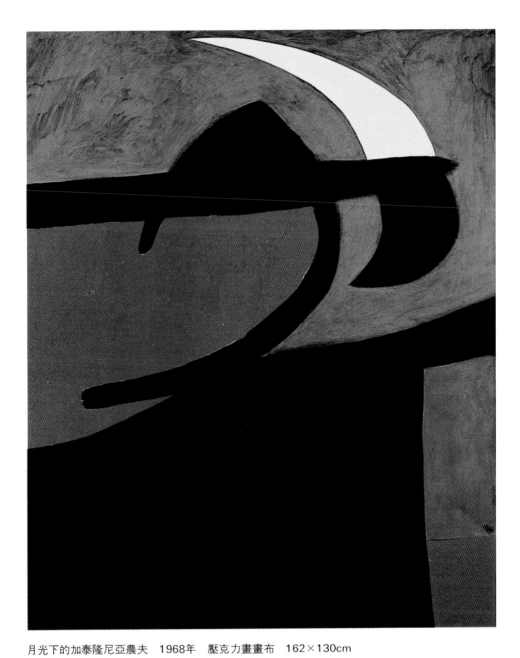

月光下的加泰隆尼亞農夫　1968年　壓克力畫畫布　162×130cm
巴塞隆納米羅基金會美術館藏
人物　1968年　油畫畫布　215×18cm　法國麥克特基金會藏（右頁左圖）
具有吸引力的字體和數字　1968年　壓克力畫　145.9×114cm　巴塞隆納米羅基金會美術館藏
（右頁右圖）

米羅：那是一種非常自然的過程，而且非常緩慢，是多年累積下來的成果，而我已經成為非常的嚴謹。

　　經過這麼多年之後，我（訪者）已經獲得米羅的信任，並且堅持我的觀點，我曾把我的理由說給他聽，而且我告訴他說：「就和一些具有特殊才能的兒童一樣，在五、六歲時就具有成人的智慧，難道米羅在他六十或者七十歲的時候，沒有保存屬於孩子的天真和純潔嗎？」

風景　1968年　油畫　129×194.3cm　巴塞隆納米羅基金會美術館藏

　　對於米羅來説，他非常高興我的預估。事實上米羅是一個真正的藝術家，從來沒有欺騙他自己，如果他的圖畫就像一個非常小的小孩，我想他是會做的，但是要加入他多年的經驗，直到最終和他的天真融合爲止。

　　就因爲這樣他非常了解小孩子，在紐約有家雜誌曾做了對孩子們調查的問卷，得到的結果是，孩子們不僅接受他，而且學校也複製他的作品來教導孩子。

訪者：你對柏拉圖會倒味口嗎？

米羅：一點都不會，我對它充滿崇拜。

訪者：爲甚麼你沒有繼續那條道路呢？

米羅：因爲那條道路已在歷史上定位了。我開始時是畫寫
　　　　實，但是慢慢地我把我自己留給更多的其他可能性。

記者：那些其他的可能性，難道不是一種智慧的繪畫嗎？

在粉紅色雪上的水滴　1968年　油畫　195×130cm　哥德堡現代美術館藏

具有吸引力的字體和數字　1968年　壓克力畫　145.9×114cm
巴塞隆納米羅基金會美術館藏
被一群夜裡飛舞的鳥兒包圍的女人　1968年　壓克力畫畫布　336×336cm
巴塞隆納米羅基金會美術館藏　（右頁圖）

米羅：在繪畫方面，除了衝動之外，應該要具有冷靜思考。

訪者：繪畫的過程是如何的？

米羅：我想我的計畫是非常平凡的，因為真正使我感覺興趣
　　　的是明天，但是它是基於昨日的經驗使我成長，而這
　　　經驗使我能在未來脫胎換骨。但是無論如何，過去的
　　　歷史是不會被輕視，就好比昨日我喜歡看蘇巴蘭
　　　（Zurbarán）的畫，而幾年前我卻喜歡維拉斯蓋斯
　　　（Velázquez）。

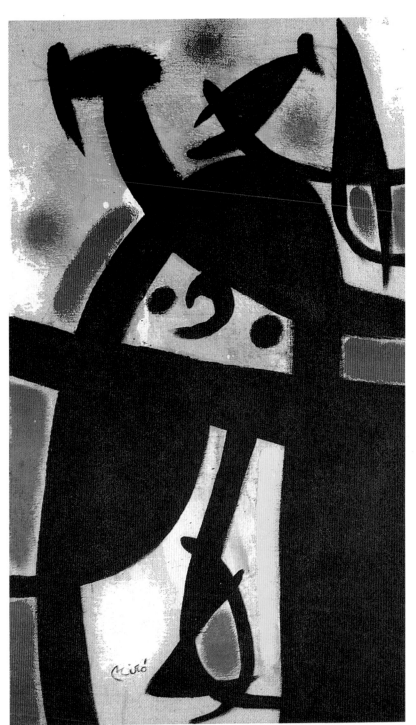

女人與鳥Ⅰ　1969年　油畫畫布　46×27cm　巴塞隆納米羅基金會美術館藏

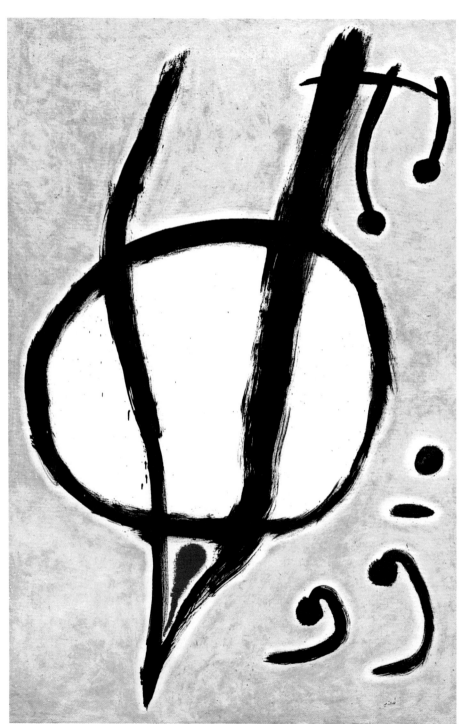

女舞者　1969年　油畫畫布　195×130cm　巴黎麥克特畫廊藏

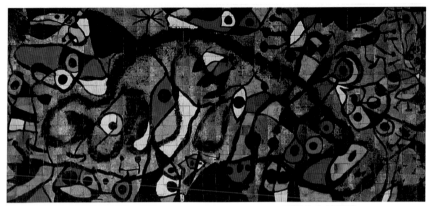

天眞的笑容　1969年　陶版　500×1200cm　大阪國立國際美術館壁畫

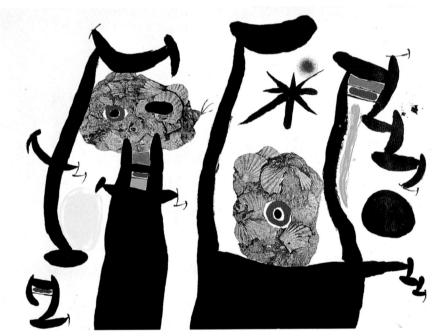

貝殼　1969年　77×112.5cm

訪者：你和蘇巴蘭彼此之間有任何延續嗎？

米羅：嚴謹的造型、節制性、關於人種的事物及真正的事
　　　物。

訪者：你認爲你的繪畫是百分之百的西班牙嗎？

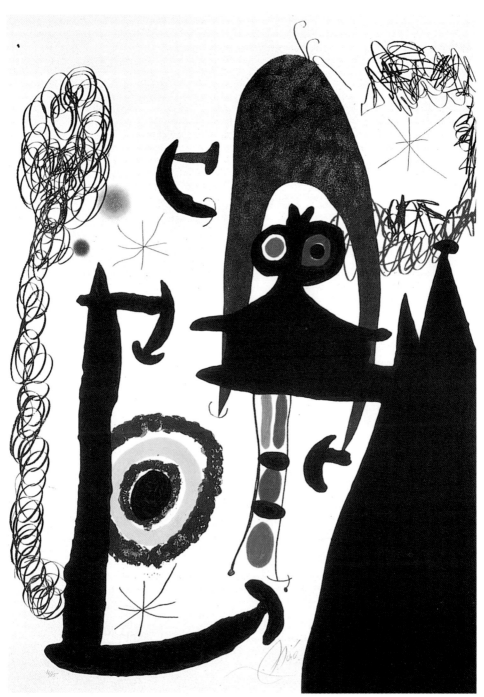

昇起的月亮　1969年　銅版畫　104.5×75.5cm　法國麥克特基金會藏

無題　1970年　油畫畫布　63×91cm　法國麥克特基金會藏

米羅：我想是百分之百的地中海。我想讓西班牙產生那麼多
　　　的豐富感，是在於色彩的不同。

訪者：假如你不是生在地中海區的話，你想你會是有所不同
　　　的嗎？

米羅：毫無疑問的當然會有些不同，假如我是生在巴亞多里
　　　德（位於西班牙中部）或者是西班牙的北部，我想我
　　　將會是另外一個人。

訪者：你走遍浮華虛榮的世界，你在找甚麼？

米羅：找一個未來的世界，簡樸的極致，讓我能夠追求到那
　　　個境界，開始過非常簡樸的生活。

訪者：尋找明天，難道你不喜歡今天？

米羅：我不尋找今天，它只有在能使我達到明天時，我才會
　　　喜歡它。

女兒與蝴蝶　1971年　石版畫　55.5×43.5cm　法國麥克特基金會藏

洞穴中的鳥Ⅱ　1971年　壓克力畫畫布　162.5×130.5　巴塞隆納米羅基金會美術館藏

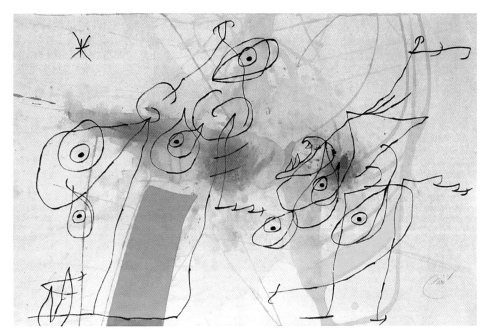

夜裡的女人與鳥　1971～1975年　墨水、膠彩畫畫紙　60×90cm
巴塞隆納米羅基金會美術館藏

訪者：我們暫且丟下你的畫家身份不談，你是人，你對你曾
　　　活過的時代感到滿意嗎？

米羅：對於我能活在這個時代我感覺到非常的榮耀，事實上
　　　我並不關心我個人的幸福，我只想著明天，就如一個
　　　新的時代對世界而言。

訪者：你認爲你是一個先行者嗎？

米羅：我不想犯虛榮心，但是我想我是的。

訪者：你在意你的後繼者嗎？

米羅：以我個人的名義，我想我不把種子留於天空，當它落
　　　於大地時，它會萌芽，就有如浪漫主義的藝術家，很
　　　多都未留名。

訪者：觀衆對你已經是完全的信任，幾乎已經不對你的作品
　　　有所爭執，你會爲他們對你的了解感到高興嗎？

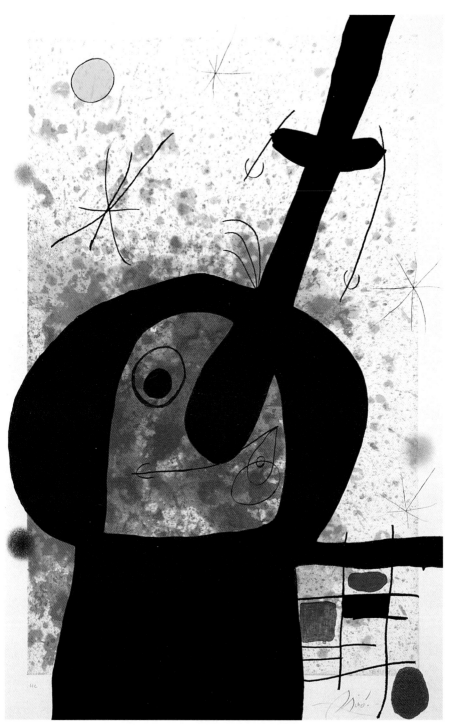

強力的思想家　1973年　銅版畫　105×68cm　法國麥克特基金會藏

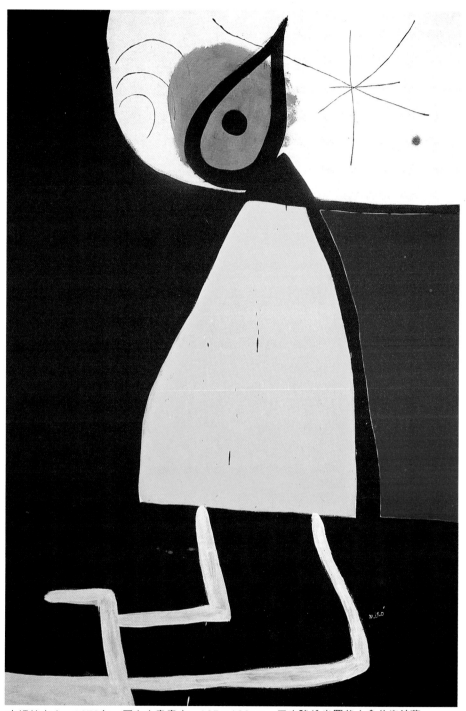

夜裡的女人　1973年　壓克力畫畫布　195×130cm　巴塞隆納米羅基金會美術館藏

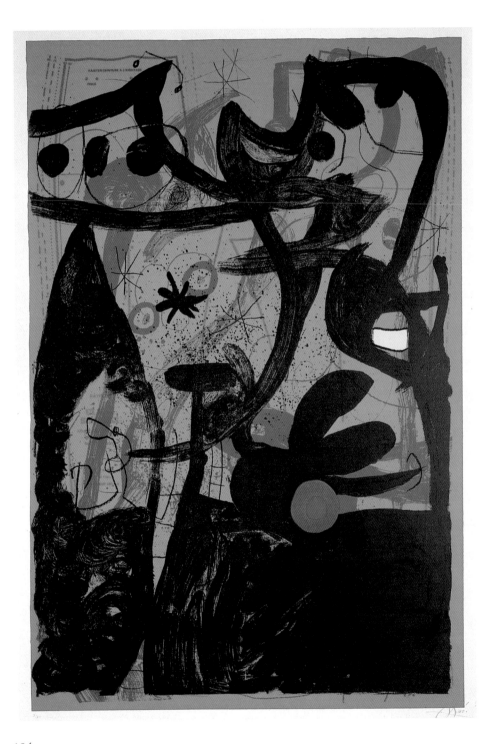

194

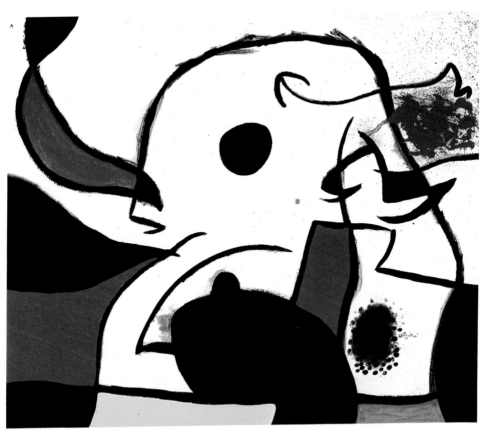

風景中的鳥　1974年　油畫畫布　174×205cm　法國麥克特基金會藏
愛爾蘭的人偶行列　1974年　石版畫　126×86.5cm　法國麥克特基金會藏（左頁圖）

米羅：當這種了解是地方性的，是屬於我的國家，它使我感
　　　到高興。

訪者：我想你大概知道你的姓「米羅」，已經是宇宙性的，
　　　你在乎嗎？

米羅：以個人來說，我並不在乎，但我很高興。當我感覺我
　　　是西班牙人或加泰隆尼亞人，那更令我高興。

訪者：以一個世界居民的身份，你對你四周所發生的事會關
　　　心嗎？

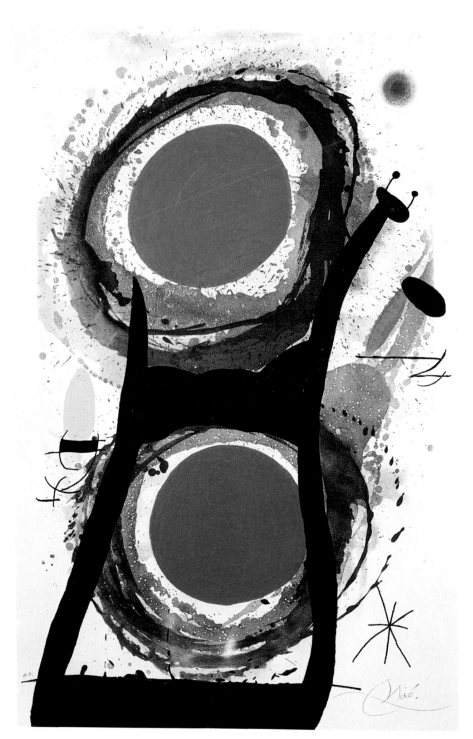

阿多尼德　1974年　私人收藏
太陽的崇拜者　1974年　銅版畫　105×68cm　法國麥克特基金會藏（左頁圖）

米羅：我並沒有關在我的繪畫中，也沒有在象牙塔裡；對我
　　　來說，人與人的接觸是首要的。

訪者：你個人能做些甚麼使這個世界更好？

米羅：個人的話，不做甚麼；但是假如我有一些頗爲敏感的
　　　觸角的話，那我的個人將就不再是個人，我將會成爲
　　　接收及傳播新的能源的人。

訪者：你對你所居住的世界及時間會作些什麼修正？

米羅：對於今日的人類，已經沒有什麼是不可能的，我們又
　　　如何談論那些小事呢？

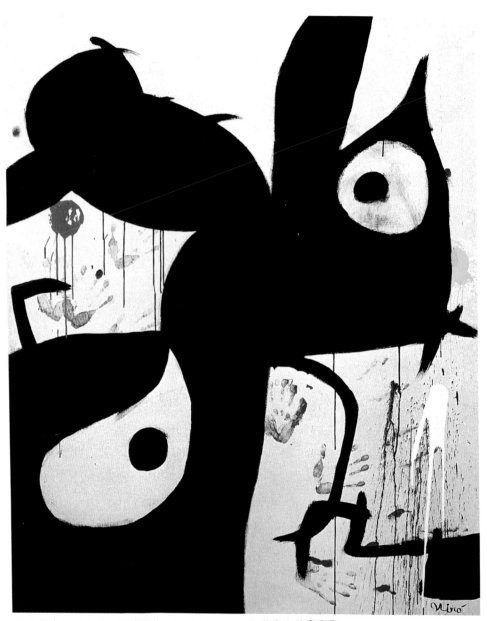

女人與鳥　1974年　油畫畫布　162×130cm　巴黎麥克特畫廊藏

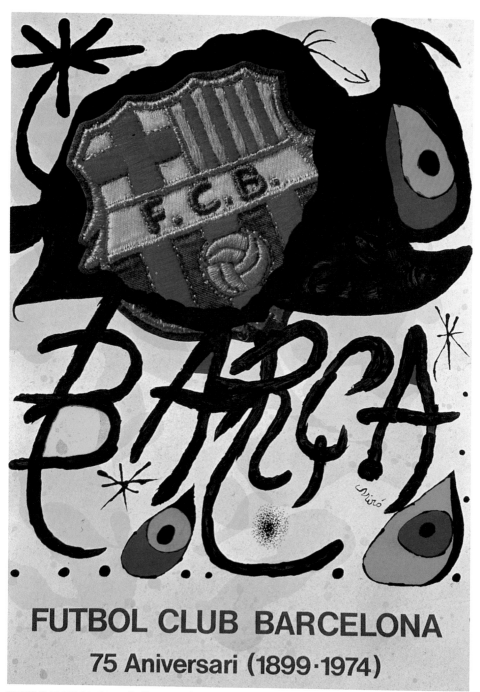

巴塞隆納FUTBOL CLUB海報　1974年　石版畫

流星前的女人Ⅲ　1974年　壓克力畫畫布　204.5×194.5cm　巴塞隆納米羅基金會美術館藏

皇帝的宦官　1975年　石版畫　80×56.5cm　法國麥克特基金會藏

死刑犯的希望 I　　1974年　　壓克力畫畫布　　267.3×351.5cm（上左圖）
死刑犯的希望 II　　1974年　　壓克力畫畫布　　267.3×351cm　（上中圖）
死刑犯的希望 III　　1974年　　壓克力畫畫布　　267×350.3cm　（上右圖）
巴塞隆納米羅基金會美術館藏

米羅基金會大廳中的壁飾　　1975年　　壓克力畫木板　　470×600cm　　米羅基金會美術館藏

〈死刑犯的希望〉三連畫——一個靜肅、沈思、虔誠的地方，在臨終時有雙重意義的小教堂。

〈死刑犯的希望〉三聯作草圖上的變化

人物與鳥　1975年
蠟筆、鉛筆畫畫紙
74.5×43cm
巴塞隆納米羅基金會美術館
藏

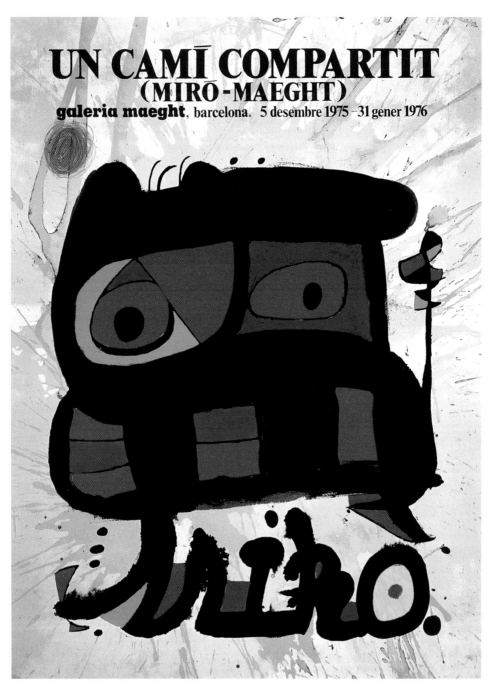

同行之路　1975年　巴塞隆納1975年展覽海報　76×56cm

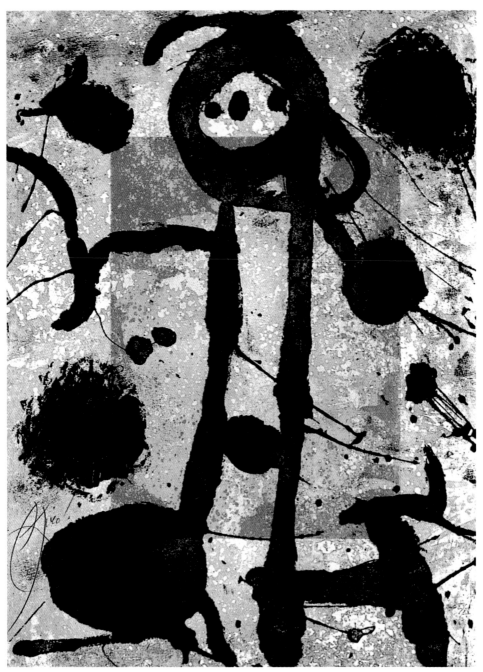

童年　1979年　石版畫
樂團指揮　1976年　銅版畫　137.5×96cm　法國麥克特基金會藏　（右頁圖）

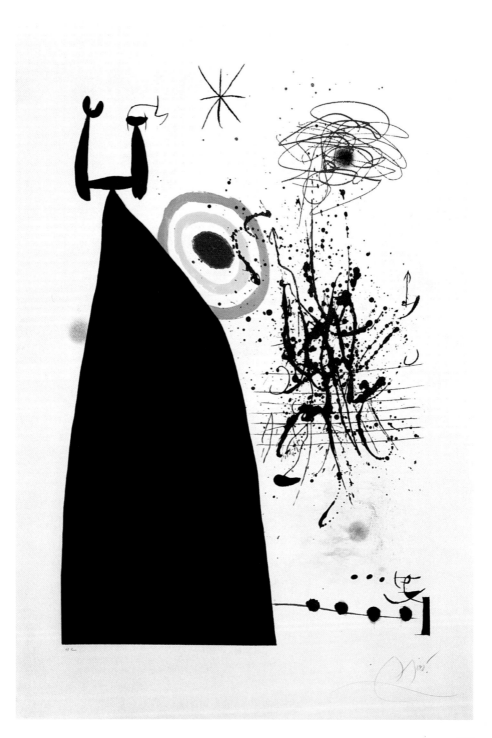

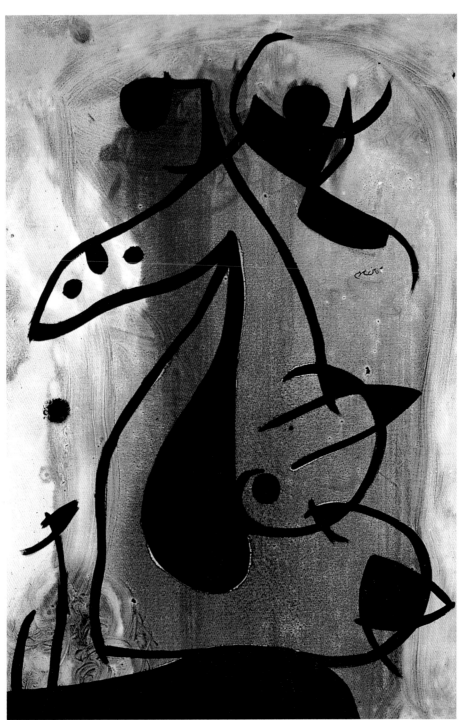

女人與鳥 I 1977年 油畫畫布 195×130cm 巴塞隆納米羅基金會美術館藏

生於殖民地的白人舞者　1978年　版畫　114.5×73.5cm　法國麥克特基金會藏

一萬歲的祖母　1981年　石版畫　57×86cm　法國麥克特基金會藏

版畫二張　1979年　90×63.5cm（左頁圖）

鳥　1979年　水彩、鉛筆畫紙上作品　23×75cm　法國麥克特基金會藏

組成　1936年　墨水畫金屬板　18.8×23.5cm　巴塞隆納米羅基金會美術館藏

松帝的正統思想　1973年　32×69cm　法國麥克特基金會藏

爬樓梯的裸女　1937年　素描紙板　77.9×55.8cm　巴塞隆納米羅基金會美術館藏

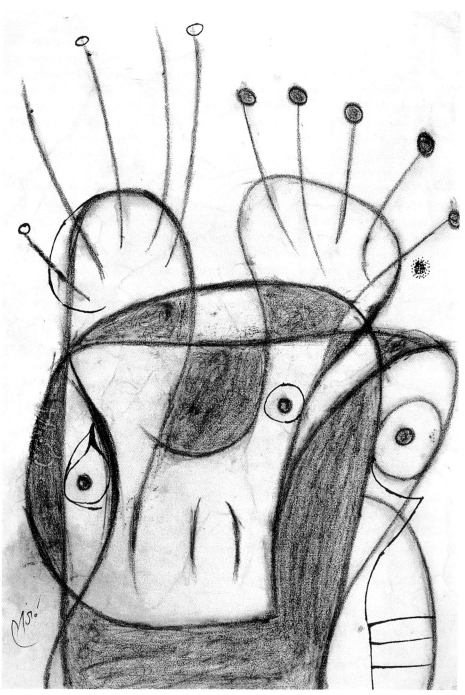

人物　1975年　鉛筆畫紙上作品　65×45cm　法國麥克特基金會藏
巴塞隆納杜安廣場上的〈圓形的空間雕塑〉（右頁圖）

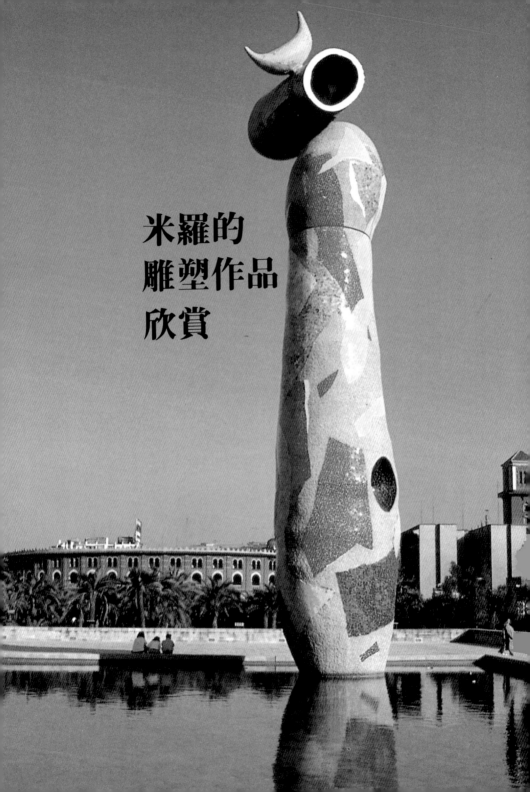

米羅的
雕塑作品
欣賞

女人　1946年　雕塑（骨、砥石、鐵及上油彩
的陶）　51.5×23.5×19cm
巴塞隆納米羅基金會美術館藏

石碑（雙面）　1950年　陶土
80×50×6cm　法國麥克特基金會藏

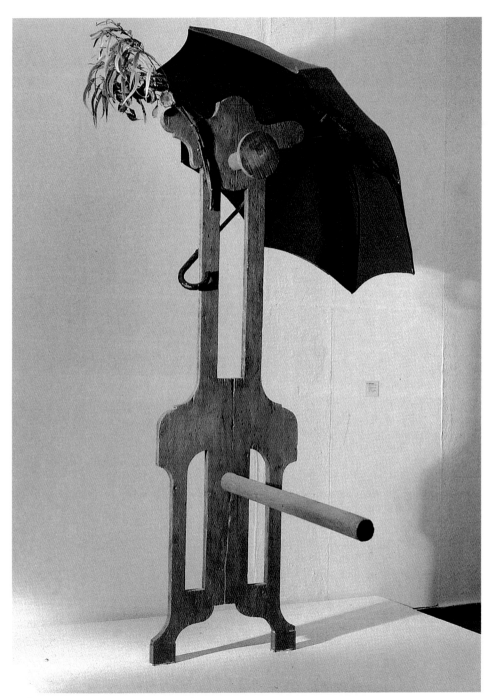

人物　1931年　木頭（人造花、兩傘）　高198cm　巴塞隆納米羅基金會美術館藏

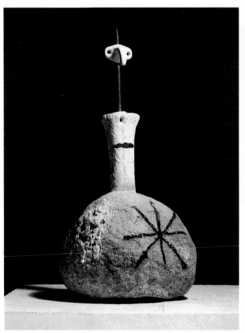

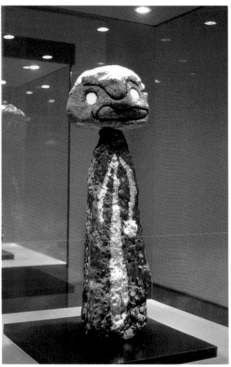

紀念碑的設計　1954年　雕塑（鐵、瓷鉤、上膠彩與油彩的石頭及上膠彩的骨骸）　45×21×13.5cm　巴塞隆納米羅基金會美術館藏

大人物　1956年

兩面的紀念碑　1956年

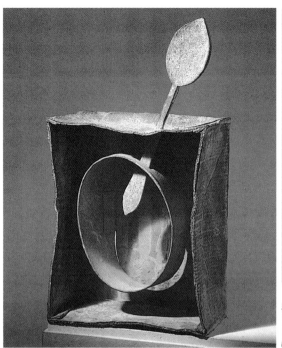

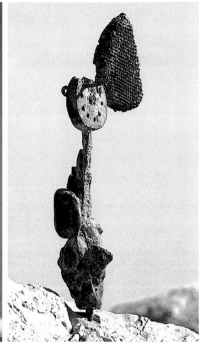

風之鐘　1967年　青銅　51×29.5×16cm
巴塞隆納米羅基金會美術館藏

戴蜂巢帽的少女　1967年　青銅
48×20×10cm　法國麥克特基金會藏

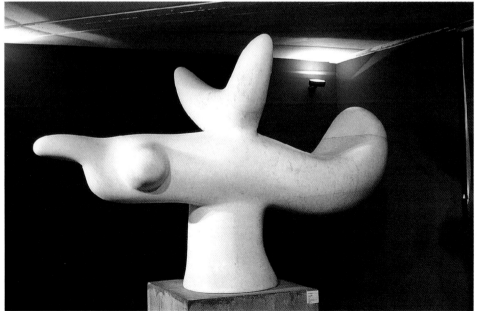

陽光之鳥　1968年　大理石　163×146×240cm　巴塞隆納米羅基金會美術館藏

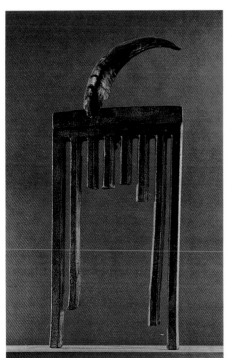

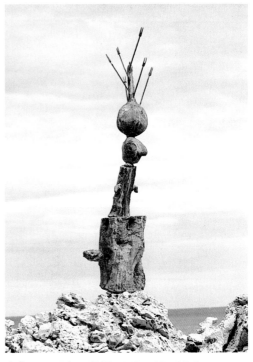

女人　1967年　青銅　43×18×1.5cm
法國麥克特基金會藏

人物　1969年　青銅　148×43×35.2cm
法國麥克特基金會藏

人物　1972年　合成樹脂、塗料　206×289×245cm　日本箱根雕刻之森美術館

夜之男與女　1969年　彩色銅鑄雕塑2／2　78×44cm，83×30cm　法國麥克特基金會藏

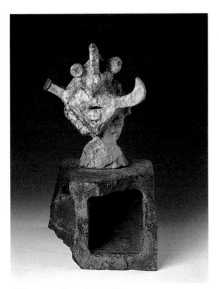

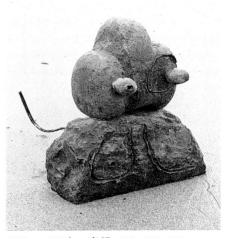

頭　1970年　銅鑄雕塑4／4
40×21×32cm　法國麥克特基金會藏

母狗　1972年　青銅　39×38×36.4cm
法國麥克特基金會藏

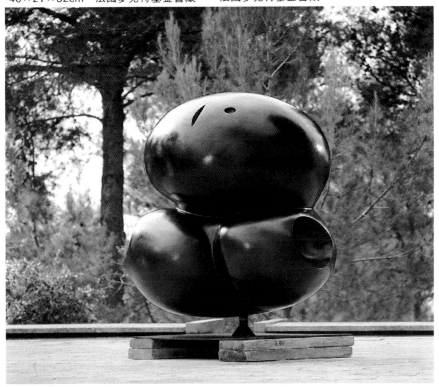

上半身像　1969年　青銅　120×175×125.6cm　法國麥克特基金會藏

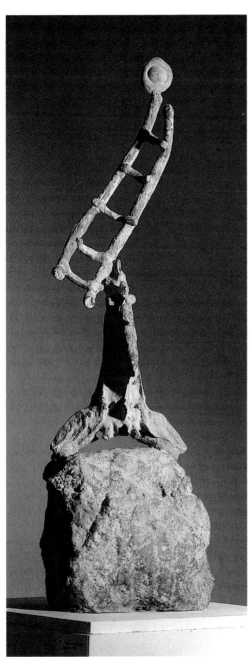

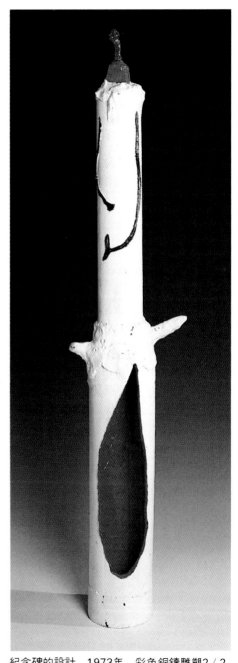

逃脫之眼的梯子　1971年　青銅
81×29×18cm　巴塞隆納米羅基金會美術館藏

紀念碑的設計　1973年　彩色銅鑄雕塑2／2
133×28×28cm　法國麥克特基金會藏

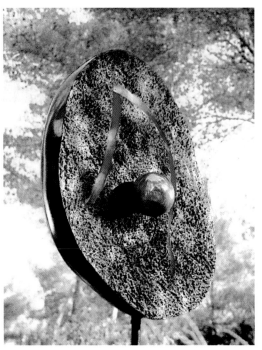

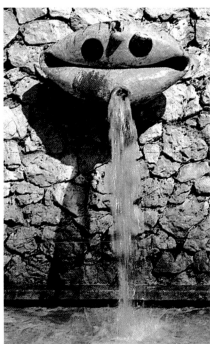

構成　1971年　雕塑

口（噴水）1964年　陶器　90×40×50cm

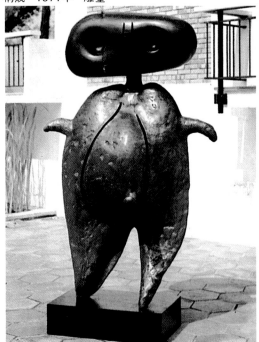

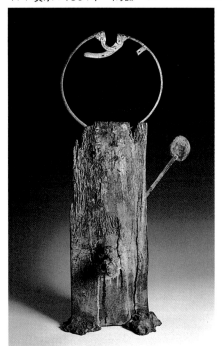

變形人　1970年　雕塑

戴冠的頭部　1970年　銅鑄雕塑　56×40×35cm　法國麥克特基金會藏
好戰之王　1981年　銅鑄雕塑2／6　130×50×125cm　法國麥克特基金會藏
（左頁右下圖）

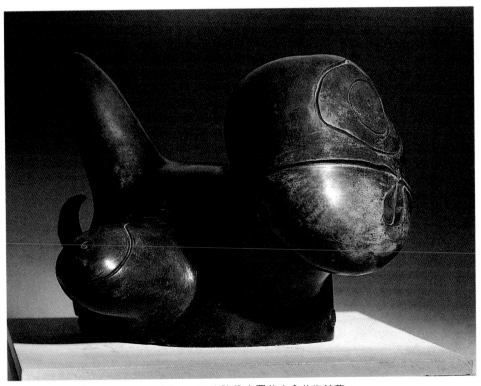

狗　1974年　青銅　31×45×25cm　巴塞隆納米羅基金會美術館藏

浮雕（左圖）

米羅美術館一樓與二樓
相連，可同時看到繪畫
與雕刻作品，幽默而富
創意。（右頁左下圖）

（右頁右下圖）

月之鳥　1968年　石雕
300×260×120cm
巴黎麥克特畫廊藏

226

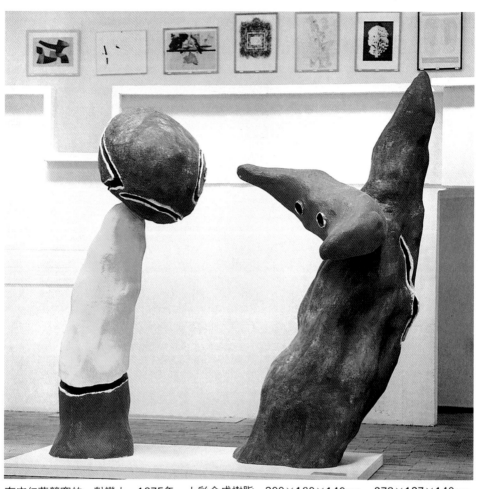

有杏仁花競賽的一對戀人　1975年　上彩合成樹脂　300×160×140cm，273×127×140cm
巴塞隆納米羅基金會美術館藏

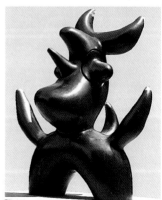

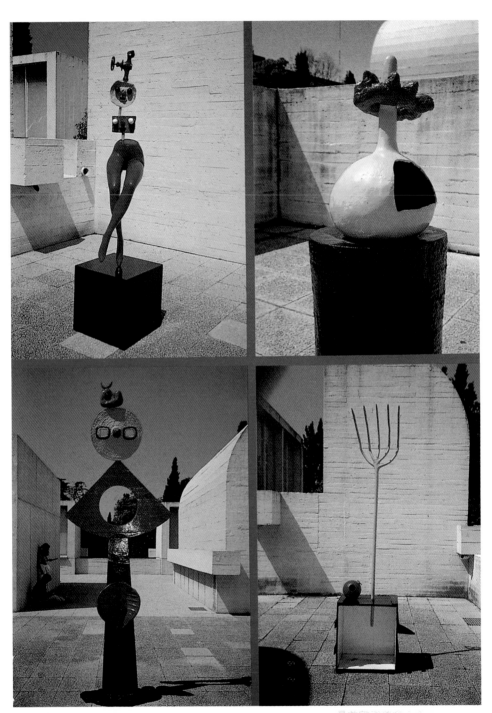

巴塞隆納米羅基金會美術館屋頂陽台的四個米羅雕刻作品，洋溢著快樂的色彩與造型。

米羅美術館：
亮麗的幻想世界

　　在巴塞隆納市，從西班牙廣場前往加泰隆尼亞，及奧林匹克會場所在的猶太山丘，有好幾條路線可走；而從巴塞隆納搭乘覽車前往米拉瑪眺望臺，沿路眺望港口及地中海的風光，應是很理想的途徑。從此處一踏上寬廣的道路，很快便找得到米羅基金會的現代美術研究中心，這棟白色潔淨的建築，彷彿就要融化在米羅最珍愛的亮麗陽光裡了。

巴塞隆納米羅基金會美術館前景

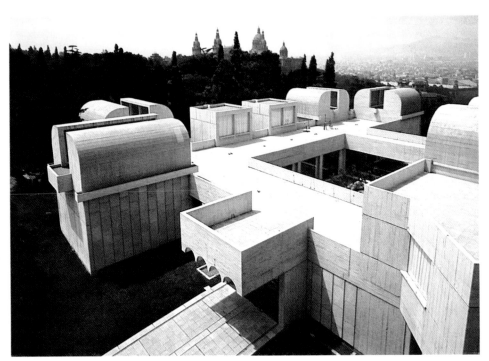

巴塞隆納米羅基金會美術館鳥瞰

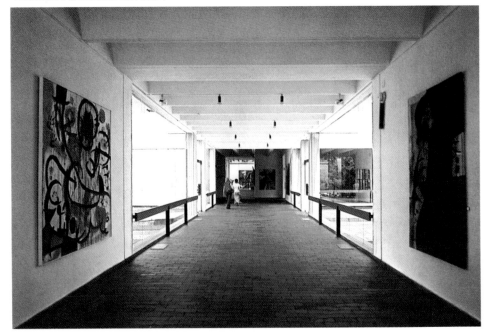

巴塞隆納米羅基金會美術館內部一景

建築物一覽

　　這棟米羅基金會本部的建築，係由米羅的友人建築家約瑟普・魯伊斯・塞爾特所設計的，於一九七五年完成，同年的六月開放。塞爾特年輕時曾前往巴黎，在二十世紀大建築家柯比意的工作室擔任助手。他返回巴塞隆納之後，將合理主義建築此一大流派的風格也帶回來。塞爾特在設計這棟米羅基金會的建築物時，爲求建築與景觀的一體感，作了內部與外部均衡的寬敞設計。

　　從外觀看，用來採光的屋頂窗戶，其曲線爲強調印象的造型，進入室內後，則見地中海及回教世界的傳統式中庭。房舍圍繞著中庭，似乎有意讓人沿路欣賞作品，從一樓登上二樓，一直延續到屋頂的露臺，十分巧妙。走上這一段路，可以深深體會這位建築家實在對米羅情有獨鍾。

巴塞隆納米羅基金會美術館內素描作品陳列室

巴塞隆納米羅基金會美術館內部一景

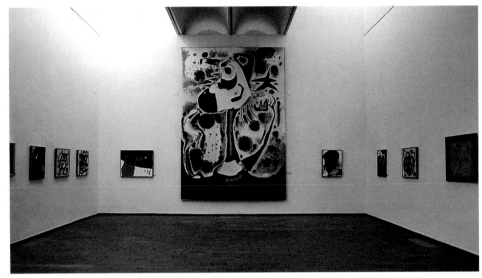

米羅美術館的喬安・普拉茲（捐贈者）紀念室。
正中大畫是米羅 1937 年參加巴黎世界博覽會作品＜收割者＞。

一九八八年一月，依照塞爾特生前的想法，此棟建築的
束側做了增建，因而變得更寬廣；也因此，從前看不到的衆
多米羅的作品，被束之高閣的現代畫家們名爲「獻給米羅」
的收藏品，以及米羅的永久性收藏品，可以同時一次飽覽無
遺。可以預見的是，書店裡會有更豐富的圖書，而各種視聽
室也將因此而增加。順便一提，八三年塞爾特去世之後，承
擔這項增建工程的是曾與他共事的建築家梅・夫萊謝。基金
會所收藏的米羅作品，包括繪畫、雕塑、紡織設計、舞臺藝
術、版畫、海報，及多達五千件的設計圖、素描、筆記，總
共將近一萬件。然而，米羅的作品，尤其是六〇年代以前的
油彩畫，已被當作二十世紀的古典作品而散落各國，收集起
來相當不易。因此，此處展示的油彩畫，絕大部分是當初米
羅畫室的作品，亦即大多爲他晚年的作品。不過，米羅夫人
及莊・普拉希所收藏的六〇年代以前的作品，後來也都贈與
本中心，在相當程度上，仍然可以窺見米羅作品的全貌。

有關雕塑方面，四○到七○年代最好的青銅作品和五件隨興的雕塑，以及矗立公園兩件巨大雕塑的縮小模型，都一一排列在一樓到二樓的迴廊、屋頂露臺及中庭。

版畫方面，銅版、石版、裝訂工藝、海報，大致都齊備，其中一九三九到四四年製作的石版，此處收藏得最為完整，稱為「巴塞隆納」系列作品。此項連作，一般認為是米羅對西班牙內戰所做的造型表達。

除了上述米羅的作品之外，還有一九八五到八七年間收集的三十九件由各藝術家「獻給米羅」的收藏。包括馬諦斯、卡達、艾倫斯特、塞拉、阿爾辛斯基、達比埃等人的油彩、雕刻、照片、隨興作品等。

米羅基金會的活動

米羅基金會還有兩項重要的活動，一是企畫展，一是由「十三號空間」（從前的「十號空間」）舉辦的年輕畫家展覽。這項每年二到三次的大型展覽，介紹目前活躍的畫家或團體，以及二十世紀美術史上的重要動態。除此之外，每年還舉辦「米羅國際設計獎」。在一九八六年第二十五屆舉辦完後，改為每三年舉辦一次，並停止頒獎。

另外，從十月到五月的週末上演兒童劇。至死都不失赤子之心的米羅，其一生堅持的精神因而得以生生不息。在米羅基金會的現代美術研究中心裡，有許多的機會，讓孩子們不知不覺沾染了藝術氣息，見識到極優秀的作品。

來此地拜訪的人或許會沈浸在充滿想像的氣氛中，而忽視了建築物。因此最好不要坐車，一邊悠閒的眺望巴塞隆納，一邊信步欣賞，也是一大樂事啊！

米羅年譜

作畫中的米羅

一八九三　四月二十日出生於巴塞隆納市葛雷迪特街四號。
　　　　　父親是金工匠，做過鐘錶製造工人；母親是馬約
　　　　　卡島一位家具師的女兒。傑恩·米羅是長男，四
　　　　　歲時妹妹杜洛勒絲出生。

一九〇〇　七歲，進入離家不遠的小學。每年夏天隨家人到
　　　　　柯尼杜拉及馬約卡島度過。（高第著手建造格埃
　　　　　爾公園。）

一九〇一　八歲，最早期的素描習作〈魚〉、〈室內〉至今仍留
　　　　　存下來。

一九〇五　十二歲，到馬約卡島，畫有風景素描。（一九〇
　　　　　四年達利出生。）

一九〇七　十四歲，進入巴塞隆納商業學校，及拉倫巴美術
　　　　　學校，師事烏格爾與巴斯科。（畢卡索畫〈亞維
　　　　　儂的姑娘們〉。）

一九一〇　十七歲，不能接受極端學院派的美術學校教育方
　　　　　針，以致中途退學。到父親在巴塞隆納的商店做
　　　　　會計。（一九〇八年立體派誕生。）

一九一一　十八歲，罹患神經衰弱症及傷寒病，在父母親新
　　　　　購的蒙脫勞別墅靜養。米羅在這座別墅裡熱中作

米羅與他的雙親及妹妹
合影

畫，父母不再寄望他向商業發展。（勒澤畫〈森
林中的裸體〉。）

一九一二　十九歲，進入佛朗西斯柯·卡里主持的美術學
　　　　　校。卡里順應學生個性的教育方法，給米羅很
　　　　　大的影響。認識畫家里卡特與陶藝家阿提格
　　　　　斯。開始作油畫，並接觸印象派、野獸派作
　　　　　品。這一年巴塞隆納的達瑪畫廊舉行立體派畫
　　　　　展，米羅受了很大影響。（法國畫家德洛涅確
　　　　　立「歐爾飛畫派」作風。）

一九一五　二十二歲，於卡里美術學校畢業，與朋友里加德
　　　　　在聖貝特羅街五十一號共租畫室。常到聖路加的
　　　　　素描教室畫素描。（杜象作大玻璃畫〈裸之新
　　　　　娘〉。）

一九一六　二十三歲，首次作自畫像，也畫風景與靜物畫。
　　　　　看了畫商伏拉德在巴塞隆納主辦的「法國美術
　　　　　展」。讀了前衛詩刊《南北》刊載的阿波里奈爾的
　　　　　詩，深受啓發。（瑞士蘇黎世興起「達達派」，
　　　　　佛洛依德出版《精神分析入門》。）

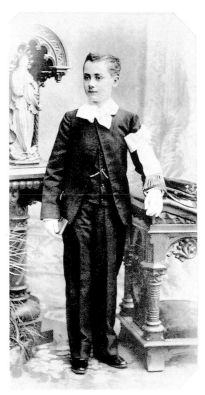
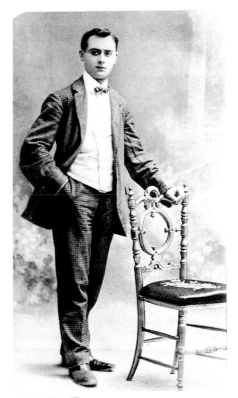

7歲的米羅穿著他的第一套教會禮服　　年輕時的米羅

一九一七　二十四歲，畫商約瑟夫・達瑪的努力推動，巴塞
　　　　　隆納藝術活動逐漸蓬勃。認識發行達達派雜誌
　　　　　《三九一》的畢卡比亞。在巴塞隆納發表作品。
　　　　　（畢卡比亞發行《三九一》雜誌 No.1～4，《風格
　　　　　派》雜誌創刊。）

一九一八　二十五歲，二月十六日至三月三日在巴塞隆納達
　　　　　瑪畫廊舉行首次個展。展出蒙脫勞與康布里風景
　　　　　數件，其他多數是肖像畫。目錄序文由詩人兼美
　　　　　術批評家荷塞馬利亞・傑諾執筆。（詩人美術批
　　　　　評家阿波里奈爾去世。）

米羅青年時代學畫的
卡里美術學校教室

一九一九　二十六歲，四幅風景畫參加巴塞隆納市春季畫
　　　　　展。首次到巴黎旅行。認識畢卡索，後來倆人
　　　　　因此成了朋友。（扎拉發表「達達宣言一九一
　　　　　八」，阿爾普、艾倫斯特在科隆加入達達運
　　　　　動。）

一九二〇　二十七歲，第二次到巴黎旅行。此後每年夏天在
　　　　　蒙脫勞別墅，冬天在巴黎渡過。年底住進布洛美
　　　　　街四十五號畫室，鄰居就是馬松。認識詩人賈柯
　　　　　布、扎拉。（克利出任包浩斯教授，蒙德利安倡
　　　　　導「新造型主義」。）

一九二一　二十八歲，四月二十九日至五月十四日由達瑪策
　　　　　劃在巴黎的「獨角獸畫廊」舉行個展，繪畫二十
　　　　　九件、素描五件。批評家莫里斯・雷納在畫展目
　　　　　錄中爲米羅寫序文。製作〈農場〉。（艾倫斯特舉
　　　　　行貼裱畫展覽會發表達達宣言。畢卡比亞與達達
　　　　　派畫家決裂。）

一九二二　二十九歲，住在布洛美街的米羅與馬松形成藝術
　　　　　家羣的中心，許多藝術家定期集會，此時開始與

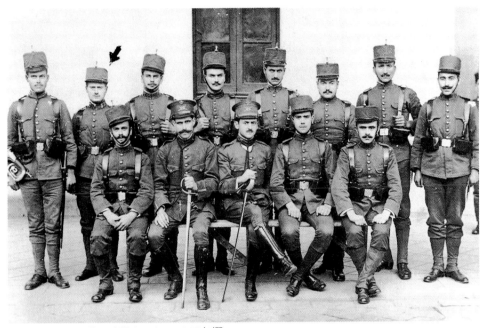

在軍隊服役的米羅（後排左二） 1915年攝

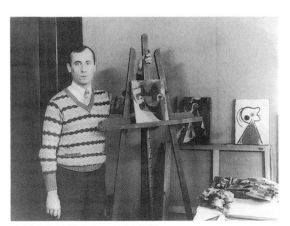

米羅在他的畫室中 1931年攝

米羅 1935年攝

　　扎拉、阿拉貢、普魯東等詩人畫家結下深厚友
　情。（達達派活動結束，畢卡比亞在巴塞隆納開
　　展覽會，康丁斯基出任包浩斯教授。）
一九二三　三十歲，參加巴黎獨立沙龍。夏天在蒙脫勞畫

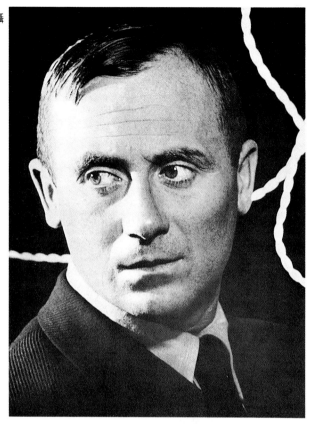

米羅簽名式

〈耕地〉。認識海明威、亨利米勒。（畢卡索與
普魯東會面。克利創作「自然研究生活」。杜
象放棄繪畫。）

一九二四　三十一歲，參加超現實主義。開始畫〈小丑的狂
歡〉。（巴黎皮耶畫廊開館。）

一九二五　三十二歲，六月十二日至二十七日在巴黎皮耶畫
廊個展。十一月參加在皮耶畫廊舉行的超現實主
義展。參展者有阿爾普、基里訶、艾倫斯特、克
利、馬松、畢卡索等人。開始創作夢幻的繪畫連
作。（《超現實主義革命》雜誌創刊。勒澤發表
「機械美學」演講。）

一九二六　三十三歲，與艾倫斯特合作迪亞基勒夫的芭蕾
　　　　　「羅蜜歐與茱麗葉」的舞臺設計。參加第二屆
　　　　　超現實主義展。（康丁斯基出版《點線面》。蘇
　　　　　黎世舉行國際抽象畫展。）

一九二七　三十四歲，移居蒙馬特的杜拉克街畫室，艾倫斯
　　　　　特、馬格里特、阿爾普等均住在此。（巴黎舉行
　　　　　「超現實主義革命者」展覽會。）

一九二八　三十五歲，到荷蘭旅行，參觀美術館。回巴黎開
　　　　　始畫「荷蘭室內」連作。在巴黎喬治・貝內姆畫
　　　　　廊舉行以十四幅大畫爲主的個展，非常成功。嘗
　　　　　試貼裱畫。（普魯東出版《超現實主義與繪
　　　　　畫》。）

一九二九　三十六歲，十月十二日與馬約卡島的碧拉結婚。
　　　　　在巴黎十五區構築新居。畫「想像肖像」連作。
　　　　　（紐約現代美術館創設。普魯東發表「超現實主
　　　　　義第二宣言」。）

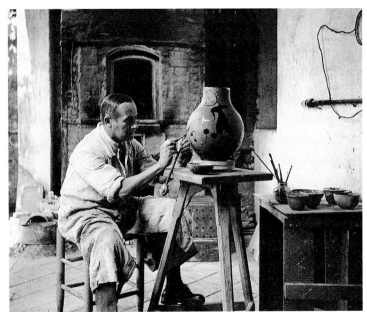

創作中的米羅
1944年攝

一九三〇　　三十七歲，爲扎拉的《旅人樹》作石版畫。在紐約
　　　　　舉行首次個展。在布魯塞爾的柯曼畫廊、巴黎的
　　　　　皮耶畫廊舉行貼裱畫展。（《超現實主義革命》停
　　　　　刊。）

一九三一　　三十八歲，七月十七日在巴塞隆納，長女杜洛雷
　　　　　絲出生。十二月在巴黎皮耶畫廊舉行物體雕刻展
　　　　　覽會。

一九三二　　三十九歲，爲蒙地卡羅芭蕾舞團「孩子的歡笑」
　　　　　作舞臺設計。十一月在紐約的皮耶・馬諦斯畫廊
　　　　　舉行個展。此後米羅在美展覽均在此畫廊舉行。

一九三三　　四十歲，爲喬治・尤尼埃的《幼年期》作銅版畫。
　　　　　在巴黎舉行貼裱畫展覽。（柏林的包浩斯學校關
　　　　　閉。康丁斯基移居巴黎。）

一九三四　　四十一歲，試作粉彩畫，進入「野蠻繪畫」時
　　　　　期。（畢卡索作「鬥牛」系列連作。

一九三五　　四十二歲，參加在卡納利亞諸島舉行的超現實主
　　　　　義畫展。

一九三六　　四十三歲，參加巴黎印象派美術館舉行的西班牙
　　　　　現代繪畫展。西班牙內亂初期住在蒙脫勞，秋天
　　　　　到巴黎，四年後才回到西班牙。

米羅在塞爾特的陪同下
，在他一九三七年時爲
法國所舉辦的萬國博覽
會中的西班牙館，所作
的一幅家喻戶曉的〈收
割者〉這幅畫前批評道
：「這幅海報就是一種
確實的預測。」

一九三七　　四十四歲，一至五月在皮耶畫廊二樓畫室作畫。
　　　　　爲巴黎萬國博覽會西班牙共和國政府作「幫助西
　　　　　班牙」的海報，並畫西班牙館的大壁畫〈收割
　　　　　者〉。（紐約非具象繪畫美術館創設，後來改名
　　　　　古今漢美術館。）

一九三八　　四十五歲，在馬格西的畫室作銅版畫。夏天在諾
　　　　　曼第渡假。撰寫《我夢想一間大畫室》發表在《二
　　　　　十世紀》藝術雜誌。（巴黎舉行「超現實主義國
　　　　　際大展」。）

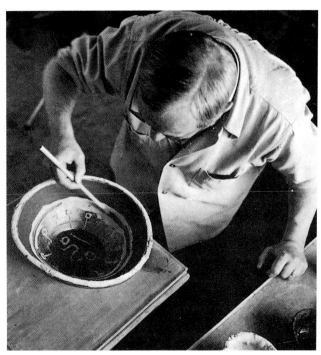

一九三九　四十六歲，八月移居瓦侖吉威爾。製作以麻布爲
　　　　　畫布的油畫。（達利、坦基、馬塔等畫家到美
　　　　　國。）

一九四〇　四十七歲，開始畫「星座」連作。五月二十日，
　　　　　德軍的進攻迫近瓦侖吉威爾，米羅一家帶著「星
　　　　　座」連作避居馬約卡島。（克利去世。）

一九四一　四十八歲，在馬約卡島與蒙脫勞完成「星座」連
　　　　　作。紐約現代美術館舉行米羅回顧展。（普魯
　　　　　東、艾倫斯特、馬松等畫家到美國。普魯東發表
　　　　　「超現實主義的創世紀與藝術的展望」。）

一九四二　四十九歲，回到巴塞隆納出生地設立畫室繼續作
　　　　　畫。

一九四三　五十歲，熱中描繪女人、星星、鳥等主題作品。

米羅製作編織藝術　　　　　　　　米羅製作石版畫的情形

一九四四　五十一歲，母親去世。老友陶藝家阿提格斯協助
　　　　　作陶器。作小型雕刻及石版畫。

一九四五　五十二歲，在紐約皮耶·馬諦斯畫廊展出「星
　　　　　座」與陶器。集中陶器製作。（普魯東回巴
　　　　　黎。）

一九四七　五十四歲，首次赴美旅行，滯居八個月，爲辛辛
　　　　　那提希爾頓旅館作壁畫。參加巴黎麥克特畫廊舉
　　　　　辦的超現實主義展。（波那爾去世。）

一九四八　五十五歲，春，回到巴黎，在麥克特畫廊個展。
　　　　　以後他的作品經常在麥克特畫廊展出。（紐約興
　　　　　起「行動繪畫」。威尼斯雙年展恢復舉行。眼鏡
　　　　　蛇集團創立。）

一九四九　五十六歲，在瑞士的柏恩與巴塞爾美術館舉行回

米羅在巴塞隆納廣場看
兒童遊戲　1955年

顧展。

一九五〇　五十七歲，為哈佛大學作壁畫。在巴黎麥克特畫
　　　　　廊開個展。

一九五一　五十八歲，春秋兩次在紐約個展。（巴黎麥克特
　　　　　畫廊舉行康丁斯基、傑克梅第個展。）

一九五三　六十歲，巴黎麥克特畫廊收集一百件作品舉行大
　　　　　規模個展紀念六十歲生日。（畢卡比亞去世。）

一九五四　六十一歲，在德國各都市的美術館舉行巡迴展，

米羅與皮耶‧馬諦斯
1960年攝（上圖）
畢卡索與米羅及其孫大衛
1969年攝（右上圖）

米羅與柯爾達　1974年

獲第十七屆威尼斯國際雙年展版畫大獎。（第十
七屆威尼斯雙年展繪畫獎頒給艾倫斯特，雕刻獎
頒給阿爾普。馬諦斯去世。）

一九五五　六十二歲，熱中作陶器，多達兩百件以上。（卡
　　　　　塞爾舉行第一屆文件展。）

一九五六　六十三歲，在布魯塞爾、巴塞爾、阿姆斯特丹舉

行大回顧展。長久夢想的大畫室，在馬約卡島的
坡馬丘陵地帶建造完成，由他的好友哈佛大學教
授塞爾特設計，他是以設計一九三七年巴黎萬國
博覽會西班牙政府館而知名的建築家。米羅從巴
塞隆納遷至馬約卡島的大畫室。（塞薩創作〈構
築〉壓縮雕刻。）

一九五七　六十四歲，製作巴黎聯合國教育文化組織陶版壁
　　　　　畫〈日〉與〈月〉。（米蘭舉行尤氏・克萊因「藍色

JOAN MIRÓ

Barcelone, le 17 juin 1955

Mon cher Aimé, nous venons de rentrer de Palma et veux vous adresser un cordial salut et vous dire combien nous avons été heureux pendant notre dernier séjour à Paris et particulièrement très touché par votre gentille...

米羅手寫的書信　1955年6月17日

米羅在巴塞隆納中國餐館舉杯飲酒
1955年

在加利法（Gallifa）的米羅

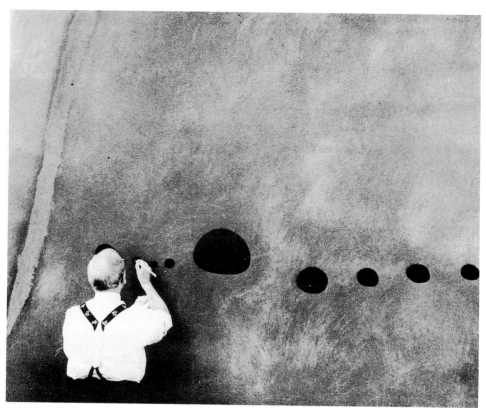

米羅為〈藍色Ⅱ〉加筆　1961年攝

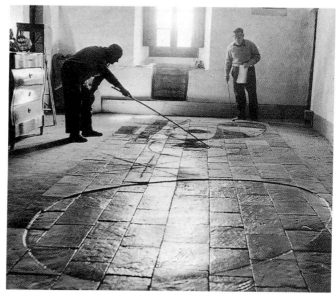

米羅和他的陶版畫

麥克特基金會舉行米羅展的開幕典禮，米羅與艾梅・麥克特　1968年攝

繪畫」展。）

一九五八　六十五歲，爲保羅・愛麗爾詩集《徵之於衆》作八
　　　　　十幅木版畫插圖。

一九五九　六十六歲，紐約現代美術館、洛杉磯美術館大回
　　　　　顧展。

一九六〇　六十七歲，爲哈佛大學作陶版壁畫。（巴黎舉行
　　　　　超現實國際展。）

一九六一　六十八歲，巴黎、日內瓦個展，三度赴美旅行。

一九六二　六十九歲，六月至十一月，巴黎國立現代美術館
　　　　　蒐集其二四一件作品舉行米羅大回顧展。九月至
　　　　　十月東京國立西洋美術館舉行大規模米羅版畫
　　　　　展，作品二五〇件。（尤氏・克萊因去世。）

一九六四　七十一歲，法國南部尼斯附近的麥克特基金會美

術館開館，米羅的「迷宮」庭園以雕刻和陶器布置此館。倫敦泰特美術館、瑞士蘇黎世美術館舉行回顧展。（卡塞爾舉行第三屆文件展。）

一九六五　七十二歲，巴塞隆納三家畫廊同時舉辦畫展，四度赴美旅行。

一九六六　七十三歲，創作大型雕刻〈陽光之鳥〉、〈月之鳥〉。東京國立近代美術館舉行米羅畫展，米羅伉儷赴日本訪問。（普魯東去世。）

一九六七　七十四歲，獲卡奈基繪畫獎。（巴黎國立現代美術文化中心設立。）

一九六八　七十五歲，法國南部麥克特基金會美術館舉行大回顧展。巴塞隆納蒐集三九六件作品舉行大回顧展。（法國五月革命。）

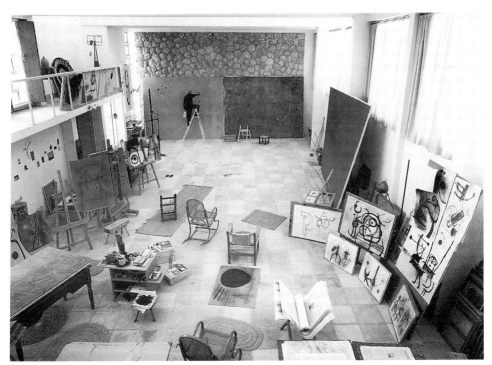

米羅的畫室　1966年1月攝

米羅

高弟設計的顧埃爾公園，周圍貼滿
彩色瓷片的鑲嵌畫廣場，米羅會受
其影響。

一九六九　七十六歲，慕尼黑回顧展。巴塞隆納青年建築家
　　　　　舉辦另一米羅展。

一九七〇　七十七歲，製作巴塞隆納機場陶版壁畫、大阪萬
　　　　　國博覽會瓦斯館壁畫。再訪日本。在米蘭舉行雕
　　　　　刻展。

一九七一　七十八歲，在明尼阿波里斯的沃克藝術中心舉行
　　　　　雕刻展。巡迴克利夫蘭、芝加哥展覽。

一九七二　七十九歲，紐約古今漢美術館舉行米羅展——
　　　　　「磁場」。

一九七三　八十歲，麥克特基金會美術館舉行八十歲生日紀
　　　　　念雕刻與陶器個展。紐約現代美術館收藏其作品
　　　　　四十四件。（達比埃斯在巴黎市立現代美術館舉
　　　　　辦展覽。畢卡索去世。）

一九七四　八十一歲，五月到十月，巴黎大皇宮蒐集米羅繪
　　　　　畫、雕刻、掛氈、陶器共三四三件舉行大回顧
　　　　　展。巴黎市立現代美術館舉行大版畫展。

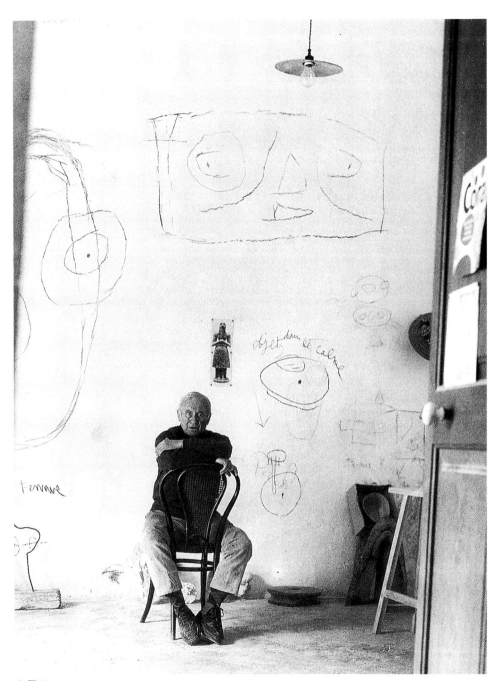

米羅與他的作品　1973年4月

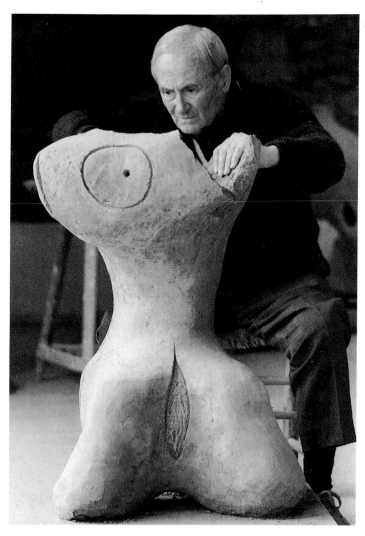

一九七五　八十二歲，巴塞隆納米羅基金會──現代藝術研
　　　　究中心建造完成，由塞爾特設計，以米羅期望的
　　　　成為超越美術館的文化中心為設立的目標。（弗
　　　　朗哥去世。）

一九七六　八十三歲，米羅捐贈五千幅素描給米羅基金會。
　　　　從中選出四七五件素描舉行開館紀念展。（艾倫

創作中的米羅　1978年

斯特、柯爾達、馬柔去世。）

一九七七　八十四歲，爲華盛頓國立美術館東館創作壁氈。
　　　　（畫商麥克特・馬谷去世。）

一九七八　八十五歲，馬德里現代美術館首次舉行米羅回顧
　　　　展，紀念他八十五歲生日。巴黎國立現代美術館
　　　　同時舉行他的素描展。

一九七九　八十六歲，麥克特基金會美術館舉行米羅大回顧
　　　　展。爲巴黎郊外的聖法朗普禮拜堂首次創作彩色
　　　　玻璃畫。

一九八〇　八十七歲，東京舉行米羅展。在華盛頓、紐約、
　　　　墨西哥舉行展覽會。（麥克特基金會舉行勃拉克
　　　　回顧展。）

一九八一　八十八歲，在馬約卡島大畫室繼續作畫。在米蘭
　　　　舉行大回顧展。

一九八三　九十歲，巴塞隆納米羅基金會美術館及馬德里國
　　　　立現代美術館舉行米羅九十歲紀念展。巴黎和紐
　　　　約舉行展覽。十二月二十五日在馬約卡島病逝。

國家圖書館出版品預行編目資料

米羅 = Joan Miro
何政廣／主編. -- 再版.
-- 台北市：藝術家，2006〔民95〕
面；15×21公分.

ISBN 9579530-32-7（平裝）

1. 米羅（Miro, Joan, 1893-1983）—傳記
2. 米羅（Miro, Joan, 1893-1983）—作品集評論
3. 畫家—西班牙—傳記

940.99461 85006437

世界名畫家全集

米 羅 JOAN MIRO

何政廣／主編

發 行 人 ｜ 何政廣
主　　編 ｜ 王庭玫
責任編輯 ｜ 王貞閔・許玉鈴

出 版 者 ｜ 藝術家出版社
　　　　　　台北市重慶南路一段147號6樓
　　　　　　電話：（02）2371-9692～3
　　　　　　傳真：（02）2331-7096
　　　　　　郵政劃撥：01044798 藝術家雜誌社帳戶

總 經 銷 ｜ 時報文化出版企業股份有限公司
　　　　　　倉庫：台北縣中和市連城路134巷16號
　　　　　　電話：（02）2306-6842

南部區域代理 ｜ 台南市西門路一段223巷10弄26號
　　　　　　　　電話：（06）261-7268
　　　　　　　　傳真：（06）263-7698

製版印刷 ｜ 欣佑印刷
初　　版 ｜ 1996年6月
再　　版 ｜ 2006年8月
定　　價 ｜ 新台幣480元

I S B N　957-9530-32-7（平裝）